U0031470

段張取藝 著

穿越古代
當神探

兩漢
唐朝

①

野人

小野人 55

穿越古代當神探(1)【兩漢、唐朝】

作　者	段張取藝

野人文化股份有限公司

社　長	張瑩瑩
總編輯	蔡麗真
主　編	陳瑾璇
責任編輯	李怡庭
專業校對	林昌榮
行銷企劃經理	林麗紅
行銷企畫	蔡逸萱、李映柔
封面設計	周家瑤
內頁排版	洪素貞

讀書共和國出版集團

社　長	郭重興
發行人	曾大福
業務平臺總經理	李雪麗
業務平臺副總經理	李復民
實體通路組	林詩富、陳志峰、郭文弘、賴佩瑜、周宥騰
網路暨海外通路組	張鑫峰、林裴瑤、王文賓、范光杰
特販通路組	陳綺瑩、郭文龍
電子商務組	黃詩芸、高崇哲、沈宗俊、陳靖宜
專案企劃組	蔡孟庭、盤惟心
閱讀社群組	黃志堅、羅文浩、盧煒婷
版權部	黃知涵
印務部	江域平、黃禮賢、李孟儒

出　版	野人文化股份有限公司
發　行	遠足文化事業股份有限公司
	地址：231 新北市新店區民權路 108-2 號 9 樓
	電話：（02）2218-1417　傳真：（02）8667-1065
	電子信箱：service@bookrep.com.tw
	網址：www.bookrep.com.tw
	郵撥帳號：19504465 遠足文化事業股份有限公司
	客服專線：0800-221-029
法律顧問	華洋法律事務所　蘇文生律師
印　製	凱林彩印股份有限公司
初版首刷	2023 年 1 月

有著作權　侵害必究
特別聲明：有關本書中的言論內容，不代表本公司／出版集團之立場與意見，
文責由作者自行承擔

歡迎團體訂購，另有優惠，請洽業務部（02）22181417 分機 1124

作者／段張取藝

段張取藝工作室扎根童書領域多年，致力於用
專業態度和滿滿熱情打造好書。
出版作品 300 餘部，其中《西遊漫遊記》入選
2019 年「原動力」中國原創動漫出版扶持計
劃，《飯票》榮獲第三屆愛麗絲繪本獎銀獎，《森
林裡的小火車》榮獲「2015 年度中國好書」大
獎。著有《西遊記‧妖界大地圖》、《封神榜‧
神界大地圖》（野人文化）。

出品人	段穎婷
創意策劃	張卓明、馮茜、周楊翎令
技術指導	李昕睿
專案統籌	馮茜
文字編創	肖嘯
插圖繪製	李昕睿（漢朝、唐朝部分）、劉娜（唐朝部分）

國家圖書館出版品預行編目（CIP）資料

穿越古代當神探(1)【兩漢、唐朝】／段張取藝著.
-- 初版 . -- 新北市：野人文化股份有限公司出版：
遠足文化事業股份有限公司發行, 2023.01
　面；　公分 . -- (小野人；55)
ISBN 978-986-384-807-3 (精裝)
ISBN 978-986-384-808-0(EPUB)
ISBN 978-986-384-809-7(PDF)

1.CST: 益智遊戲 2.CST: 兒童遊戲

997　　　　　　　　　　　　111017514

原書名：《我在漢朝當神探》、《我在唐朝當神探》
繁中版 ©《穿越古代當神探 (1)【兩漢、唐朝】》
由成都天鳶文化傳播有限公司代理，經接力出版社
有限公司授予野人文化股份有限公司發行。非經書
面同意，不得以任何形式任意重製、轉載。

野人文化
官方網頁　　野人文化
讀者回函

**穿越古代當神探 (1)
【兩漢、唐朝】**

線上讀者回函專用
QR CODE，你的寶
貴意見，將是我們
進步的最大動力。

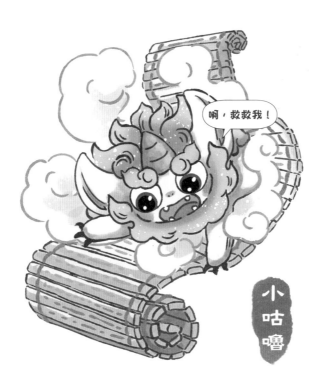

啊，救救我！

小咕嚕

有一隻綽號小咕嚕的神獸，牠真正的名字叫作獬豸ㄒㄧㄝˋㄓˋ。牠長得既像羊又像麒ㄑㄧˊ麟ㄌㄧㄣˊ，身上有著細密的絨毛，頭上頂著長長的獨角。有天，小咕嚕翻開一本有魔法的書，結果被瞬間帶回了漢朝和唐朝。小神探必須解開這兩個朝代每一個案件中的謎題，才能將小咕嚕帶回現實世界。

聰明的小神探，你能答疑解難，成功破案，讓小咕嚕成功從書中脫身嗎？

目錄 漢朝

案件一
皇帝的煩惱

西元前二○二年　西漢建立

案件二
解讀作戰情報

案件七
畫像和草圖跑到哪裡去了？

西元二五年　東漢建立

案件六
誰在破壞市場行情？

西元八年　王莽改制

案件八
發明家的困惑

西元一○五年　蔡倫改良造紙術

元前一五四年　七國之亂 →

案件三
**張騫的
逃跑計畫**

西元前一八三年　張騫出使西域

案件四
**俘虜中的
祕密**

西元前一一九年　封狼居胥

案件五
**粗心的
使節團**

西元前五三年　刺殺狂王 ←

案件九
**真真假假的
投降者**

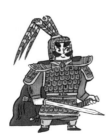

西元一八四年　黃巾起義 →

唐朝

目錄 唐朝

案件一
間諜的祕密信鴿

西元六一七年　李世民與父兄逐鹿中原 - - - ▶

案件二
玄奘取西經

案件七
到市集做買賣吧

◀ - - - 西元七五五年　安史之亂

案件六
抓住逃跑的刺客

西元七五八年　絹馬互市

案件八
煉丹房大危機

西元八五九年　皇帝沉迷煉丹終 ▶

西元六二九年　玄奘西行

案件三
**公主府
失竊案**

西元六七六年　狄仁傑任大理寺丞

案件四
**是誰在
作弊**

西元六九〇年　完善科舉制度

案件五
**貪杯的
詩人**

西元七四四年　李杜同遊

案件九
**丞救
小皇帝**

西元九〇七年　唐朝滅亡

解答頁

玩法介紹

 請閱讀案件說明，了解任務內容。

→ 案件的背景

→ 需要完成
的任務

翻頁進入案發現場

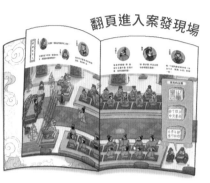

 進入案發現場，仔細閱讀「關鍵發言人」的對話。

請閱讀案件說明，了解任務內容。

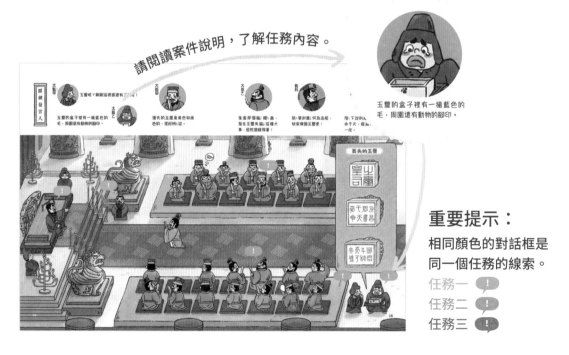

重要提示：

相同顏色的對話框是
同一個任務的線索。

任務一 💬
任務二 💬
任務三 💬

 三　部分案件需要用到道具貼紙。

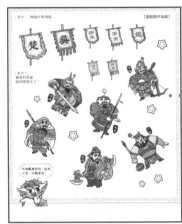

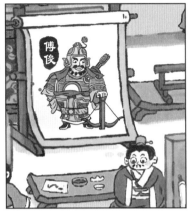

透過推理將貼紙擺放
至正確位置。

 四　恭喜你成功破案！想要知道案件真相，請翻開本書最後的
解答頁。

 五　每一個案發現場都有小咕嚕的身影，快點找
出牠的藏身之處吧 ！

你能找到我嗎？

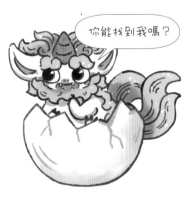

高祖斬白蛇，定鼎四百年。

巍巍廿九帝，凜凜將如雲。

劉邦封群臣，亞夫平七國。

張騫通西域，漢武征匈奴。

解憂刺狂王，西行成坦途。

王莽篡朝政，光武立新漢。

戚宦朝中鬥，黃巾亂世間。

兩漢雖已逝，謎案終長存。

快開始吧，小神探。

魏晉風流過，神州歸李唐。

八方賀天朝，萬國擁新皇。

貞觀止亂世，玄奘走西涼。

狄公斷奇案，武后坐明堂。

李杜詩千古，開元盛世傳。

奈何安史亂，國運始頹唐。

藩鎮禍天下，權宦手遮天。

故事俱往矣，謎案書中藏。

快出發吧！

你能找到玉璽嗎？

漢朝　案件一

皇帝的煩惱

案件難度：☆

劉邦當上漢朝皇帝後，在皇宮裡舉行分封大典獎勵功臣，他的三枚玉璽卻突然不見了！小神探，你能幫忙找出玉璽，讓分封大典順利進行嗎？

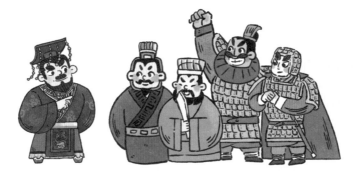

案件任務

一　找到丟失的三枚玉璽。

二　從三枚玉璽中找出真正的傳國玉璽。

關鍵發言人

太監甲

玉璽呢？剛剛這裡面還有三枚呢！

太監乙

玉璽的盒子裡有一撮藍色的毛，周圍還有動物的腳印。

大臣甲

遺失的玉璽是黃色和綠色的，很好辨認。

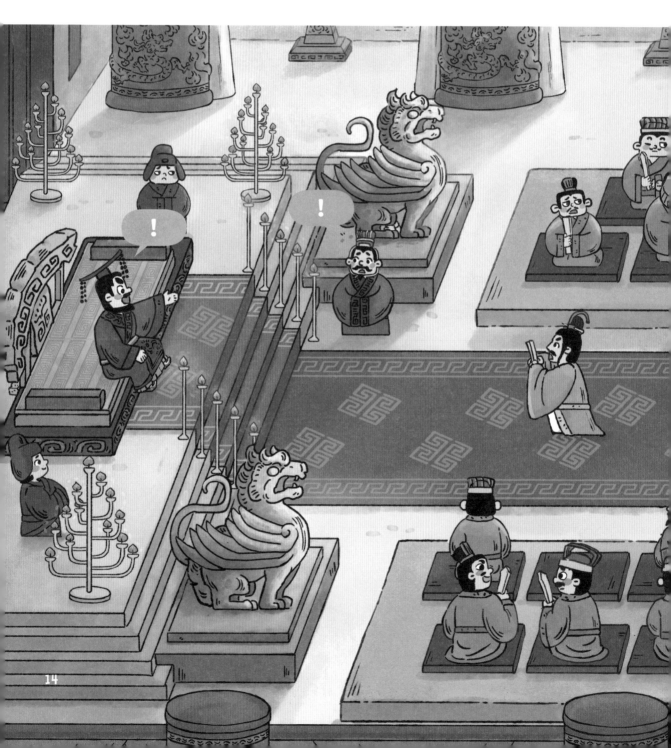

14

大臣乙

後面那個瞌睡蟲，發生玉璽失竊這種大事，居然還睡得著！

劉邦

朕要封蕭何為丞相，快拿傳國玉璽來！

大臣丙

陛下說的應該是刻有「受命于天，既壽永昌」的那一枚。

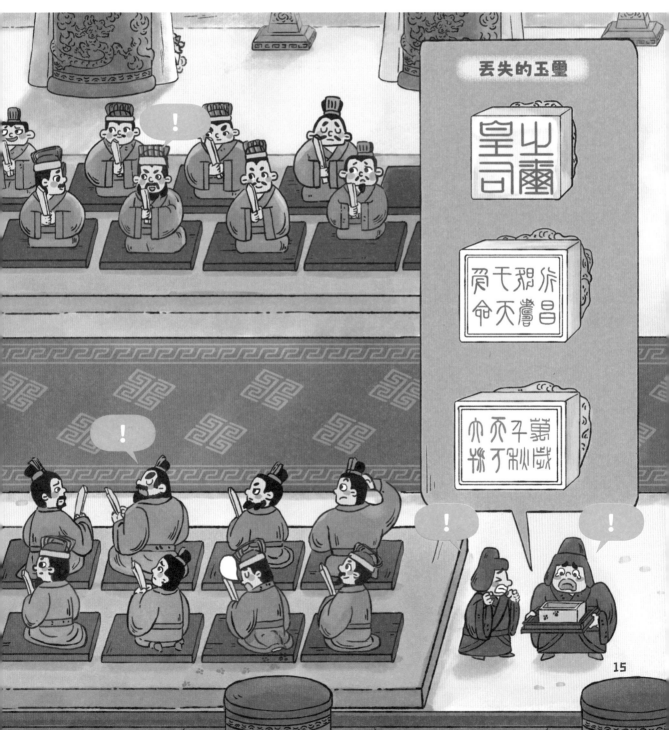

漢朝的開始

小神探將玉璽物歸原主後，分封大典終於得以繼續進行。劉邦建立漢朝後，送給屬下和親朋好友每人一大筆獎賞，還任命有能力的人去擔任官職，幫助自己更好地管理國家，讓老百姓過上安穩的日子。

皇帝那些事

第一位皇帝

秦始皇贏政建立了秦朝。他認為自己比傳說中的三皇和五帝還要厲害，就自稱為「皇帝」。

最有藝術造詣的皇帝

北宋的宋徽宗從小就熱愛藝術，他不僅擅長繪畫和書法，還成立宮廷畫院，甚至把畫畫作為一種升官的考核方法。

最後一位皇帝

溥儀是清朝最後一位皇帝，也是中國歷史上最後一位皇帝。在他之後，中國就再也沒有皇帝了。

解讀作戰情報

案件難度：

漢景帝想要加強中央政府的權力，於是下詔削減諸侯國的封地。結果大事不妙，七個諸侯國叛亂了！大將軍周亞夫臨危受命，準備帶兵出征。這時，前線傳來關於敵方的情報，周亞夫手下的軍官和謀士各自根據情報做出軍情分析。小神探，請幫助周亞夫迅速還原情報中的關鍵內容吧！

西元前一五四年　七國之亂 ▶

案件任務

一　確認漢朝、吳國和楚國分別有多少兵力。

二　確認七國的位置，並將貼紙貼在相應的 🏛 上。

三　幫助周亞夫將軍選擇最合適的方案。

關鍵發言人

將軍甲: 情報中 [sword] 表示十萬兵力。[sword] 表示一萬兵力。可以根據人數來判斷敵我雙方的兵力強弱，制定合理的戰略。

謀士: 楚國有鹽場，吳國有銅礦造銅錢。這兩國國土面積大又有錢，所以都城建得很高大，很難攻打下來。

將軍乙: 其他五國中，趙國有一點銀礦，膠東的面積比濟南大，濟南比膠西大，淄川最小。這五國沒什麼實力，可以暫時不管。

16



將軍甲

情報中 ⚔ 表示十萬兵力。⚔ 表示一萬兵力。可以根據人數來判斷敵我雙方的兵力強弱，制定合理的戰略。

謀士

楚國有鹽場，吳國有銅礦造銅錢。這兩國國土面積大又有錢，所以都城建得很高大，很難攻打下來。

將軍乙

其他五國中，趙國有一點銀礦，膠東的面積比濟南大，濟南比膠西大，淄川最小。這五國沒什麼實力，可以暫時不管。

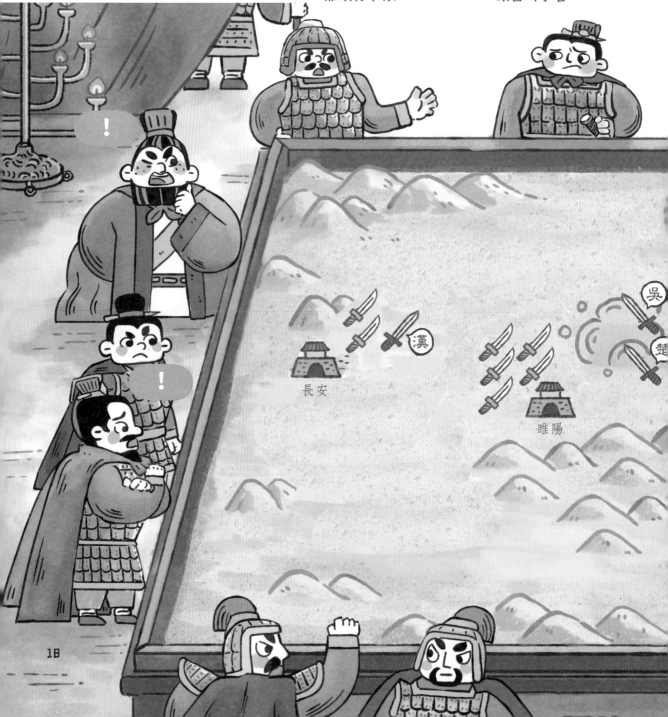

周亞夫

現在有三種方案：
①直接在睢ㄨㄟ陽ㄧ與敵軍決戰。
②一隊增援睢陽，大部隊切斷吳、楚兩國的補ㄅㄨˇ給ㄐㄧˇ線。
③一隊攔ㄌㄢ˙截ㄐㄧㄝˊ北方五國，一隊支援睢陽，一隊攻擊兩國都城。

將軍丙

吳、楚兩國各派出十萬兵力進攻睢陽，並留下一些軍隊駐ㄓㄨˋ守都城。但他們的補給線很長，一旦被切斷，前方軍隊沒飯吃，就不攻自破了。

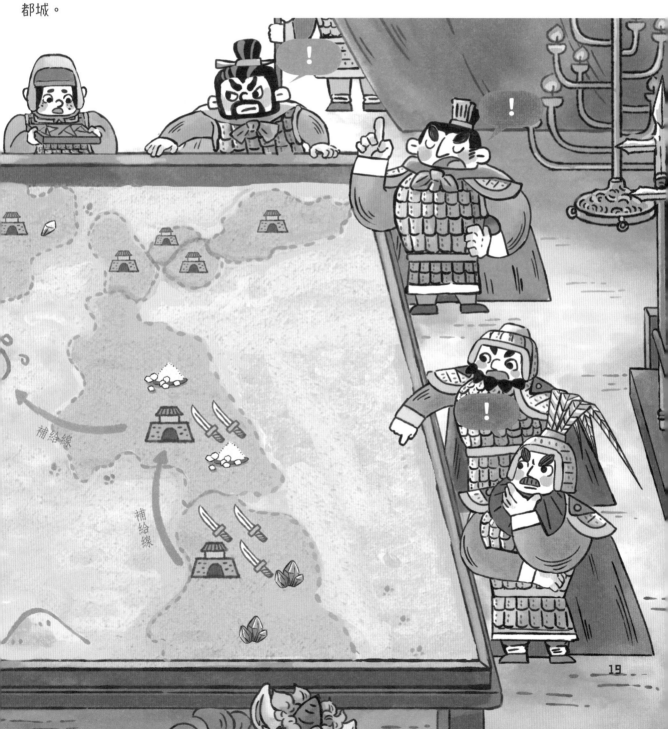

補給線

補給線

七國之亂

恭喜小神探成功幫助周亞夫解讀情報內容，並提出方案建議！大將軍周亞夫採用合理的戰略，一路勢如破竹，僅用三個月就平定七個諸侯國的叛亂。皇帝將這些諸侯的土地收回中央。在解決地方諸侯的問題之後，漢朝的經濟和軍事力量逐步發展至最強盛的時期。

古代的行政制度

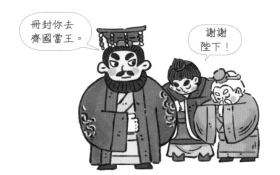

冊封你去齊國當王。

謝謝陛下！

分封制

古時候，因為國家太大，王沒有辦法管理所有土地，於是安排自己的親戚和功臣到各地建立諸侯國，輔佐自己治理天下。這就是「封邦建國」的分封制。

郡縣制

後來，分封到各地的諸侯國總是不聽王的命令，於是王就收回他們的權力，把地方劃分為郡、縣、鄉，再自己任命官員去管理，這就叫「郡縣制」。

中央
郡
縣
鄉、里、亭

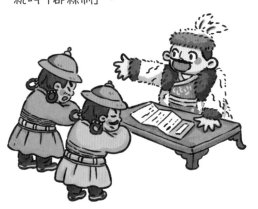

行省制

元朝時，整個國家的面積比以往任何一個朝代都還要大，於是中央政府就把各地劃分為更大的行省，這也是現今中國地方行政制度的雛形。

快幫助張騫
逃走吧！

張騫的逃跑計畫

案件難度：☆ ☆ ☆

漢武帝派張騫出使西域各國，準備聯合大月氏夾擊匈奴。沒想到，張騫被匈奴人抓住並關押十年。現在，匈奴人終於放鬆警惕，逃跑的機會來了！大月氏的內應為張騫留下密信，密信中寫著逃跑計畫，張騫要帶著他的三個隨從一起逃離匈奴。小神探，快幫助張騫破解密信，回到漢朝吧！

案件任務

一　找出張騫逃走需要的物品。

二　找出部落裡的三個漢朝使節團隨從。

三　破解密信提示的逃跑時間和內應的位置。

子丑寅卯，時過境遷。
行色匆匆，動人心魄。

羊有四隻腳，角有三才長。
所以吃羊肉，指定要燒烤。

弓箭一副
刀盾一對
水袋兩個
食物三份
小刀一把
旌節＊一個

＊旌節：古代出使的大臣所持的信物，常是一枝長杖綁著數節裝飾穗。

匈奴貴族甲

漢朝使節團的人喜歡戴著髮簪和玉珮，哪有我們的髮型和佩刀好看！

匈奴貴族乙

還有個人天天吹著一枝破笛子，有夠難聽。

衛兵甲

好像所有帳篷上的羊頭都歪了。今天我總覺得會有什麼不好的事情發生。

衛兵乙

奇怪、奇怪、真奇怪，我帳篷上的羊頭怎麼歪掉了？

匈奴人甲

最近大月氏和我們的關係不太好呀！

匈奴人乙

我大哥之前被大月氏的人揍了一頓，眼睛上還包著布呢！

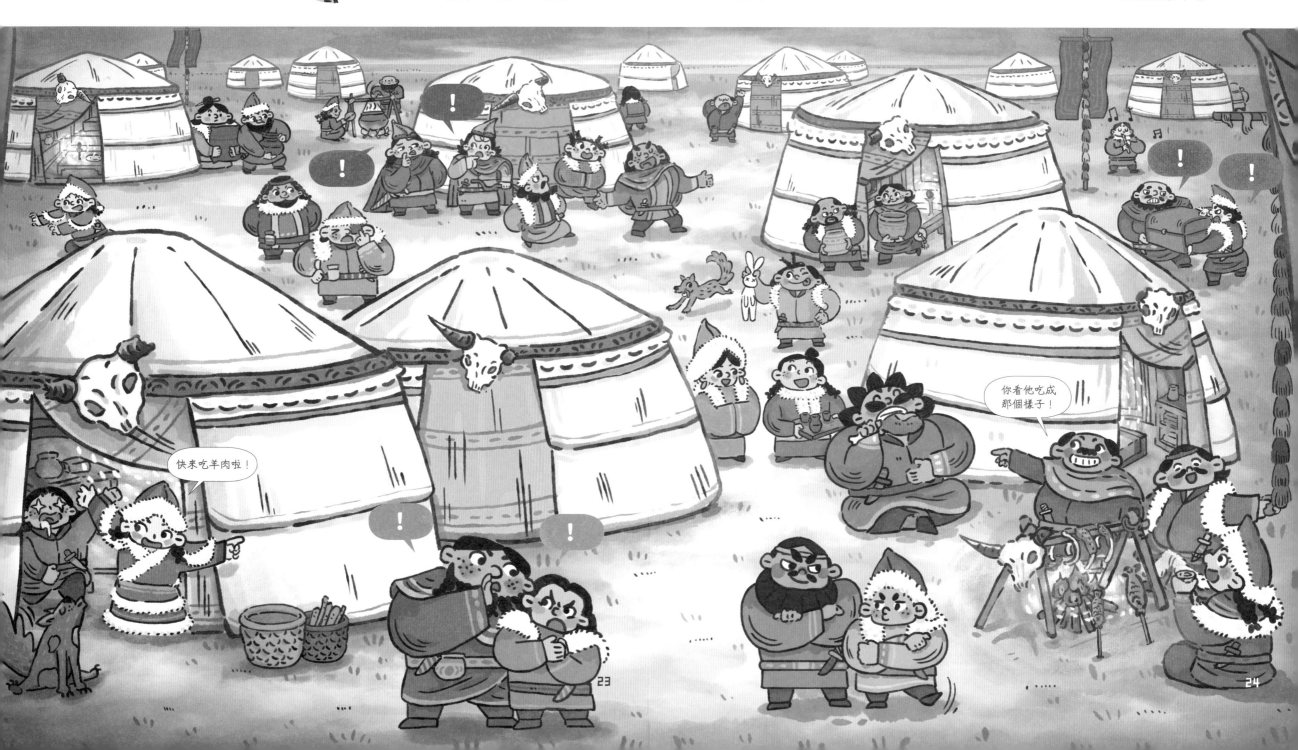

關鍵發言人

密信上的詩文是行動時間和內應所在位置的提示。趕快幫張騫破解密信吧！

逃跑計畫需要周全的準備，我已經把需要的東西寫在紙條上了，可是我還有重要的事情要辦，你能幫我找齊紙條上所寫的物品嗎？

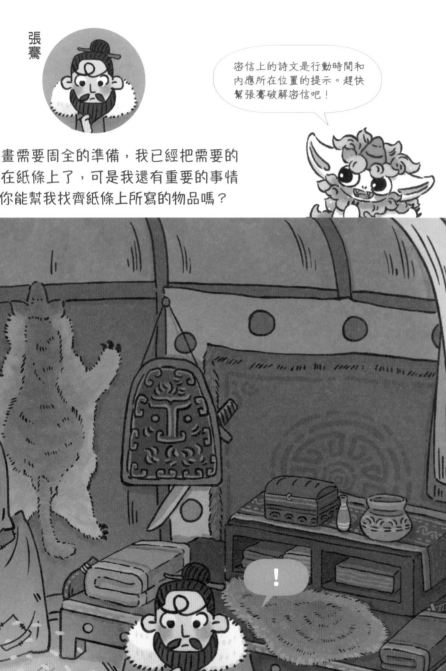

張騫通西域

恭喜小神探順利幫助張騫逃離匈奴！張騫回到漢朝後，將自己沿途的所見所聞記錄下來，包括西域各國的位置、特產、人口、城市、兵力等，讓漢朝朝廷第一次對西域擁有如此全面的認識。張騫這次的經歷也打通漢朝通往西域的道路，成為後世赫赫有名的「絲綢之路」。

西域國家的風土民情

龜茲

龜茲不僅百姓能歌善舞，文化內涵也非常深厚。龜茲的石窟藝術歷史比敦煌的莫高窟（又稱千佛洞）還要久遠呢！

大哥，有什麼吩咐嗎？

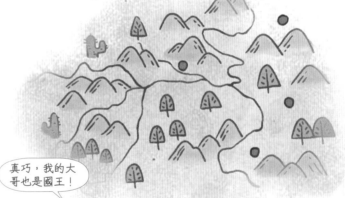

車師

車師作為西域的交通樞紐，雖然國家不大，卻是匈奴的「死忠小弟」，對匈奴人唯命是從。

真巧，我的大哥也是國王！

我的大舅是國王！

小宛

小宛是西域最小的國家之一，全國一共只有150戶，大約1,000人，人口還沒有中原一個大一點的村子多。

樓蘭

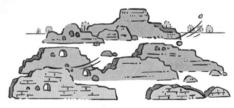

樓蘭是西域的大國之一，卻在一夜之間從中國史冊上神祕消失。至今，樓蘭的下落依舊不為人知。

漢朝　案件四

俘虜中的秘密

案件難度：☆ ☆

漢朝和匈奴之間爆發戰爭，在漠北之戰中，驃騎將軍霍去病擊敗匈奴大軍，抓到很多俘虜，匈奴的韓王和屯頭王也躲在其中。這兩位可是很有價值的俘虜，快快把他們找出來！不過，匈奴大軍在戰敗後躲了起來，霍將軍想要找到他們一舉殲滅，你能幫幫忙嗎？

<div align="right">西元前一一九年 封狼居胥 ▶</div>

案件任務

一　找出藏身在俘虜之中的韓王。

二　找出屯頭王。

三　找到匈奴大軍的位置，幫助霍去病將軍用序號規劃出一條合理的追擊路線。

匈奴武士甲

韓王這個守財奴,逃跑時還要找他的寶石項鍊,我們匈奴的王居然是這樣的人,唉!

匈奴武士乙

都說聰明的腦袋不長毛,韓王的頭頂禿得連蒼ㄘㄤ 蠅ㄧㄥˊ都站不住腳,也沒見他聰明到哪裡去,還不是害得我們全部變成俘虜了!

匈奴人甲

屯頭王就是個傻大個兒,白長了那麼大的個頭,打起仗來一點都不中用。難怪我們匈奴會打敗仗!

關鍵發言人

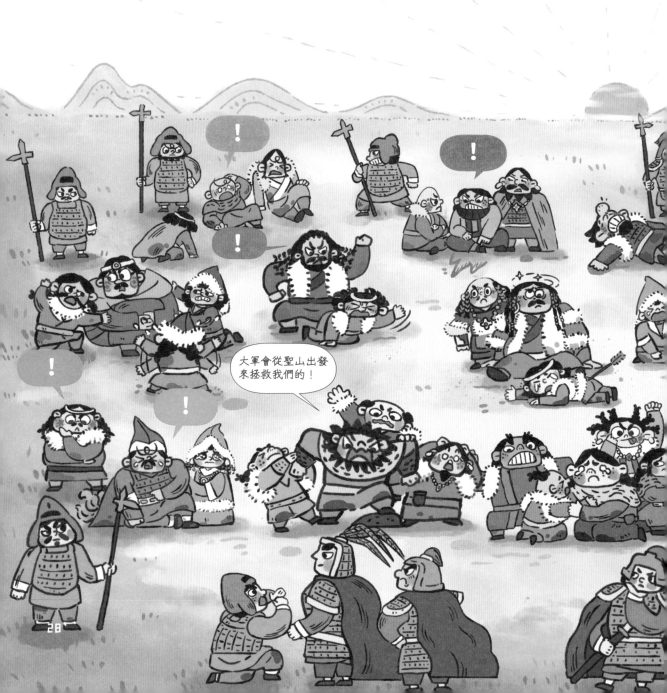

我和屯頭王都有紋身。我原本希望能像他一樣勇敢，沒想到他居然是個膽小鬼。

大軍雖然落敗了，但在聖山狼居胥山的庇佑下，我們一定會戰勝漢朝的。你看，聖山那巍峨的氣勢代表的正是我們匈奴的勇氣呀！

往聖山的路一旦走錯，漢朝的大軍就會在沙漠裡全軍覆沒。

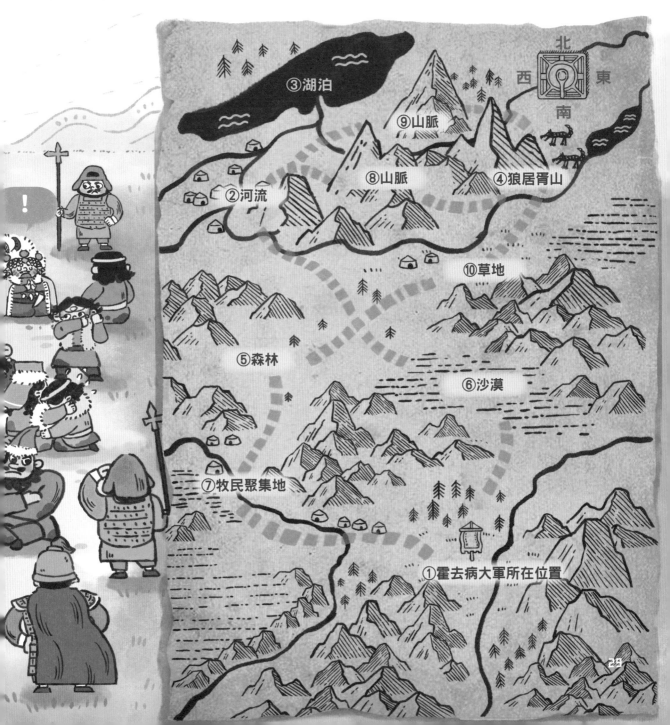

29

封狼居胥

小神探和霍去病合力制定正確的路線後，一路乘勝追擊，殲滅匈奴餘部，徹底取得戰爭的勝利！霍去病在匈奴人的聖山狼居胥山舉行祭天封禮，這種祭典後來便成為古代軍人最高榮譽的象徵。從此，匈奴人再也不敢出現在漠南地區，漢朝邊境迎來長期的和平與安定。

中國歷代名將

不善武功的將軍：陳慶之

陳慶之是魏晉南北朝時期的將領，他不會騎馬射箭，卻非常善於用兵，曾經創下用七千兵馬擊敗數十萬軍隊的戰績。

士別三日，刮目相待！

進步最大的將軍：呂蒙

呂蒙原本只會打仗，從不讀書，因此總是被人嘲笑，於是他發誓要好好學習，不久後就變得很有學問。

多謝將軍！

保衛大唐的名將：郭子儀

唐朝中期，國家戰亂頻頻，郭子儀挺身而出，平定了安史之亂。他戎馬一生，功勳卓著，被唐德宗尊為「尚父」（令人尊敬的父輩）。

解憂公主真是大義凜然啊！

粗心的使節團

案件難度：☆ ☆

西域的烏孫國傳來不好的消息！狂王泥靡想要背叛漢朝，投靠匈奴。王后解憂公主是漢朝公主，為了西域的和平，公主立刻通知漢朝的使節團，於是使節團計畫要刺殺泥靡。但使節團成員到市集去準備刺殺行動需要的工具時，卻不小心走散了，還弄丟了各自負責採購的物品。你能找到走散的三名使節團成員，並幫他們找到丟失的工具嗎？

案件任務

一 找到三位喬裝打扮的漢朝使節團成員。

二 找回使節團成員弄丟的三樣物品。

公主侍女

昨天我去聯絡使節團，替公主送給他們每人一條漂亮的毛領，那種花色市面上可買不到。

烏孫人甲

漢朝使節團成員身上的玉珮真精美，很多烏孫貴族非常喜歡，也買了同樣的玉珮掛在腰上。

解憂公主

計畫明天實施，不知道使節團成員準備好沒有。撤退時用的代步工具也要準備好才行啊！

烏孫人乙

有個傢伙居然把駱駝給弄丟了，你說好不好笑？他還說他的駱駝尾巴上紮著三根不同顏色的繩子。

烏孫貴族

剛剛有人慌慌張張地在找他弄丟的酒。酒弄丟，再買一瓶不就行了？說不定早就被偷喝掉了。

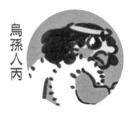

烏孫人丙

我們烏孫人誰會把刀給弄丟呢？今天市集上還真的有人在找自己的刀。這聽起來簡直就像個笑話！

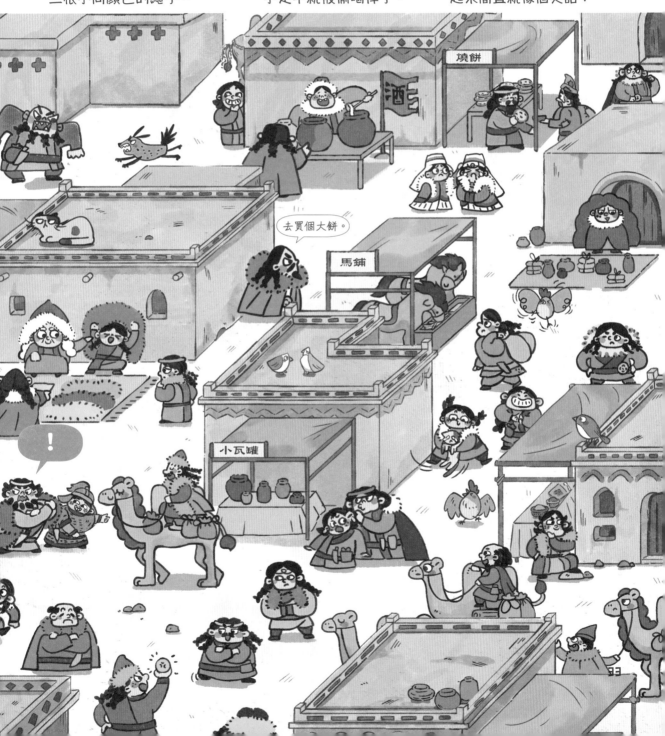

刺殺狂王

恭喜小神探和解憂公主一起找到走散的使節團成員，並找回他們丟失的物品！然而，刺殺狂王的計畫最終還是失敗了。解憂公主在危險重重的政治鬥爭中步步為營，維護漢朝和烏孫國之間的友好關係，為烏孫國和漢朝之間的和平做出巨大的貢獻。七十歲的解憂公主晚年終於再度回到故鄉，兩年後在長安去世，而她的經歷也成為西域歷史上的一段傳奇。

和親那些事

*和親：兩國的王室為了維持和平而締結姻親關係。

史上最著名的和親

漢元帝時，王昭君與匈奴和親，史稱「昭君出塞」。這次和親讓漢匈邊境維持了數十年的和平。

意義最深遠的和親

文成公主與松贊干布聯姻，為吐蕃帶來大量的農業和文化知識，不僅造福當地的老百姓，也維護了唐朝和吐蕃之間的和平。

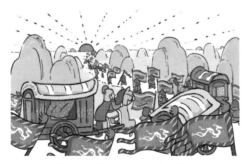

最受重視的和親

唐中宗為和親的金城公主親自送行數百里，吐蕃贊普*棄隸縮贊更是派出千人迎親隊伍不遠萬里前來迎接。

距離最遠的和親

元代的闊闊真公主和親時，從元大都出發，經泉州港改走海路到達伊兒汗國，歷時兩年多。

*贊普：吐蕃統治者的尊稱。

漢朝　案件六

誰在破壞市場行情？

案件難度：☆ ☆

西漢末年，物價飛漲，老百姓的生活過得非常艱苦。雖然王莽建立新朝後推行一系列改革措施，卻也沒辦法解決問題。現在市場上的情形讓王莽手下的官員一籌莫展，你能幫他們找出問題在哪裡嗎？

案件任務

一　找出市場上哪些商品的價格高出官方均價。

二　找出被惡意抬價的商品，以及導致這種結果的商家。

三　確認官府要向哪一家商鋪回收貸款，以及老闆是否還得起這筆錢。

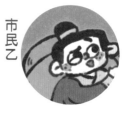

關鍵發言人

官員甲
商品價格只要超過官方均價的兩倍就屬於惡意抬價。要小心某些黑心商家惡意囤積商品，哄抬價格！

市民甲
物價漲成這樣，我們老百姓怎麼生活下去呀？這些商家把價格炒得這麼高，官府也不管管嗎？

市民乙
有位老闆僱用我夜裡到他家的倉庫運貨，倉庫很大，有好幾間呢！

官員乙

老劉布坊老闆

官府貸款給城東張老闆的商鋪一筆款項做生意，這個月我負責去收回貸款。

城裡的布店太多了，店裡的布賣不出去，都要發霉了。乾脆降價大甩賣，把生意搶過來！

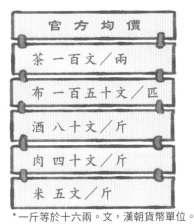

官 方 均 價	
茶	一百文／兩
布	一百五十文／匹
酒	八十文／斤
肉	四十文／斤
米	五文／斤

*一斤等於十六兩。文，漢朝貨幣單位。

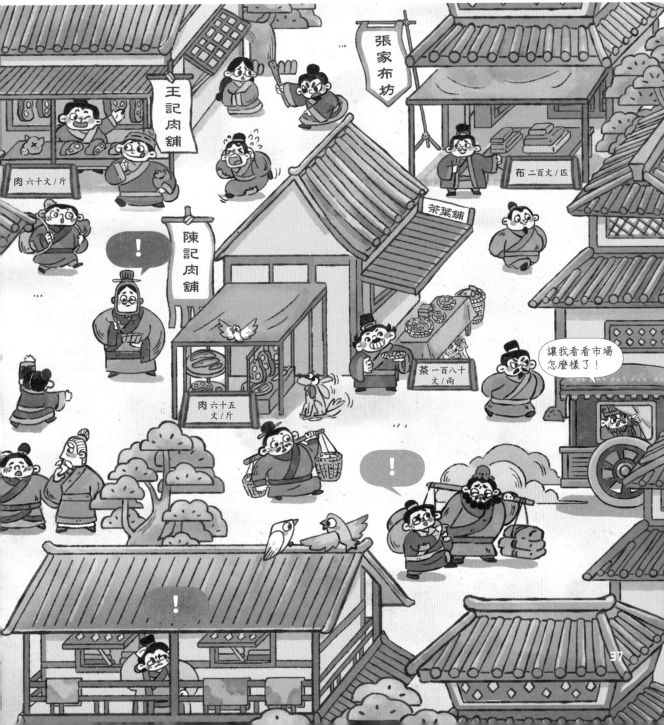

王莽改制

在小神探的幫助下，官員們暫時解決了眼前的問題。但王莽的制度改革沒能挽救西漢末年的社會危機，那些改革措施無法真正解決尖銳的社會矛盾，反而使矛盾更為激化，最終導致天下大亂，新朝只維持短短十幾年就被農民起義推翻，王莽自己也被起義軍所殺。

變法那些事

*變法：變更法令、改革制度。

第一次變法

春秋時期，管仲在齊桓公的支持下推行變法，他重視商業，提倡富國強兵。變法使齊國工商業繁榮發達，從此成為大國。

秦國的變法

戰國時期，商鞅在秦國實行變法，提出獎勵軍功、重視農業的策略，使得秦國國力不斷增強，為之後吞併六國打下基礎。

孝文帝變法

南北朝時期，北魏孝文帝改革土地制度、遵從漢人習俗，不僅促進農業生產，還培養起各民族之間的友誼。

最短的變法

晚清時期，康有為和梁啟超推行變法，想要拯救清王朝。但因為觸及守舊派的利益，變法只維持一百天就遭到廢除。

畫像和草圖跑到哪裡去了？

案件難度：☆ ☆

漢明帝想要紀念當年跟隨父皇打江山的開國將軍，於是下令在雲臺閣為他們畫像。今天就是最後的交稿日，但是雲臺閣卻一片混亂，一位畫師的畫像草圖不見蹤影，還有六位將軍的畫像找不到對應的位置。你能幫助畫師解決這些麻煩嗎？

案件任務

我們快去幫幫他們！

 幫助畫師找到弄丟的草圖。

二　貼紙上六位將軍的畫像都有對應的位置，請讓畫像回歸原位。

畫師甲

畫像的草圖放在哪裡了？那是一張淺黃色的草紙，上面有紅色的墨，有誰看見了嗎？

畫師乙

這幅畫中將軍的虎皮腰帶是先帝親自賞賜給他的。

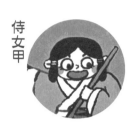

侍女甲

這位將軍的一對武器看起來威武又霸氣，揮舞起來應該不會砍到自己吧？

畫師丙

這位將軍有一把削鐵如泥的寶刀，相傳是仙人送給他的，也有可能是吹牛的吧。

侍女乙

畫像中的將軍是征南大將軍，他的武器長得像鐵瓜一樣，一般人根本拿不動。

僕人

聽說有位將軍喜歡用飛鏢，百發百中，平常就把飛鏢藏在袖子裡！

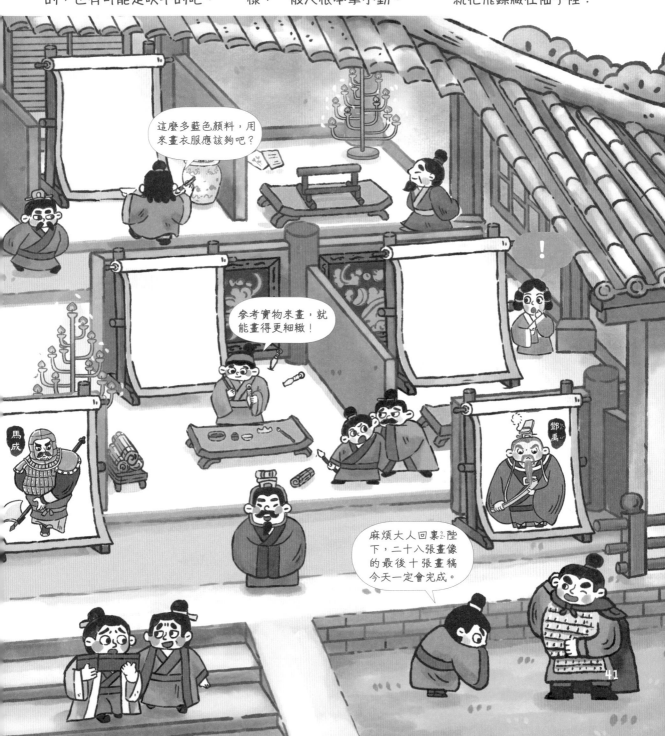

41

雲臺二十八將

為了報答小神探的協助，畫師們說起了畫像背後的故事。新朝末年，漢朝皇族後代劉秀在家鄉起兵，最終消滅所有對手，再度建立漢朝，成為東漢的開國皇帝。劉秀的二十八位大將為他打江山立下汗馬功勞，漢明帝劉莊繼位後，在雲臺閣讓畫師畫下這二十八位功臣的畫像，表彰他們的功績，這就是「雲臺二十八將」的由來。

典故出自劉秀的成語

有志者事竟成

在打敗地方豪強張步、平定齊地後，劉秀對手下的大將耿弇說：「你曾經向我提出這個重大的計策，我當時覺得這完全不可能，然而現在我們都做到了，看來只要有志氣，再難的事情也辦得成呀！」

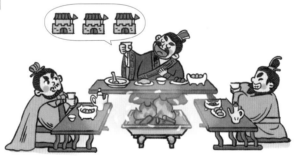

手不釋卷

劉秀在打仗時，每天要處理許多軍務。即使這樣，他也仍然堅持讀書，書本總是不離手。

樂此不疲

劉秀經常處理政事到深夜。兒子劉莊勸他多休息，劉秀卻說：「處理政務是我樂意做的事情，所以不會感到疲倦。」

呼——

發明家的困惑

案件難度：☆

蔡倫一直在努力改良造紙術，今天的實驗中，一名書僮卻把玩具扔進原料池裡，幫了倒忙。趕快幫蔡倫撈起這些玩具，以免造紙實驗失敗！

同時期的張衡則致力於改良渾天儀，用它來觀察星星的運行。今天的觀測結束後，他準備要考考自己的學生，你能幫助學生解答張衡的問題嗎？

西元一〇五年　蔡倫改良造紙術 ▶

案件任務

一　找到小書僮丟進原料池裡的五件玩具。

二　確定今天能觀察到四大星宿中的哪一個星宿。

小書僮

把我不想要的玩具放進池子裡，說不定能幫蔡大人把紙造出來呢！

蔡倫

把布匹、樹皮、漁網和麻頭*泡在池子裡，這些材料才是最好的造紙材料，其他的雜物都不能放進去。

* 麻頭：舊繩頭或紡織碎料。

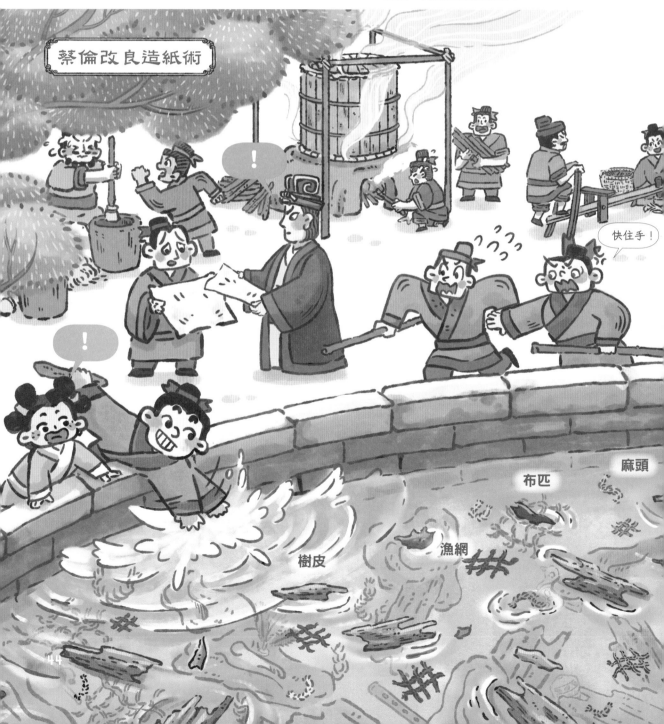

蔡倫改良造紙術

快住手！

布匹

麻頭

漁網

樹皮

44

張衡

請對照渾天儀繪製的星圖
找到今天觀測到的星宿。

朱雀南方七宿	
青龍東方七宿	
玄武北方七宿	
白虎西方七宿	

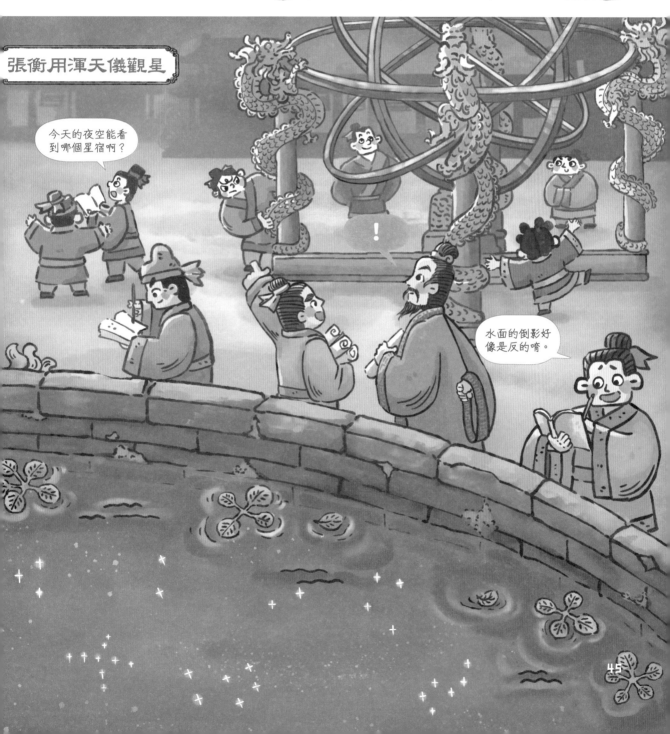

造紙術與渾天儀

恭喜小神探成功解決兩位發明家的問題，讓他們的研究項目得以繼續推進！東漢中期，社會非常穩定，人們的生活水準也穩步提升。在這種安定的環境下，科學技術也得到長足的發展。人們用蔡倫改良的造紙術造出便宜又好用的新紙，用張衡製造的渾天儀學到許許多多珍貴的天文知識，這些都是人類智慧的結晶。

東漢的科技發展

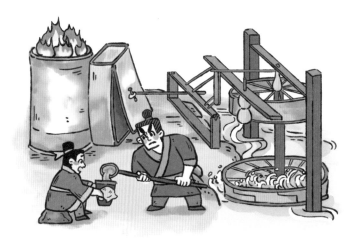

水力鼓風冶鐵爐

火愈旺，鐵裡的雜質就愈少，鐵器質量也就愈好。東漢的杜詩想到用水力鼓風，讓爐火更旺，打造出更加優質的鐵器。

麻沸散

早在一千八百多年前的東漢末年，古代醫生就可以為患者做開腹手術了，這都得益於名醫華佗所發明的麻醉藥——麻沸散。

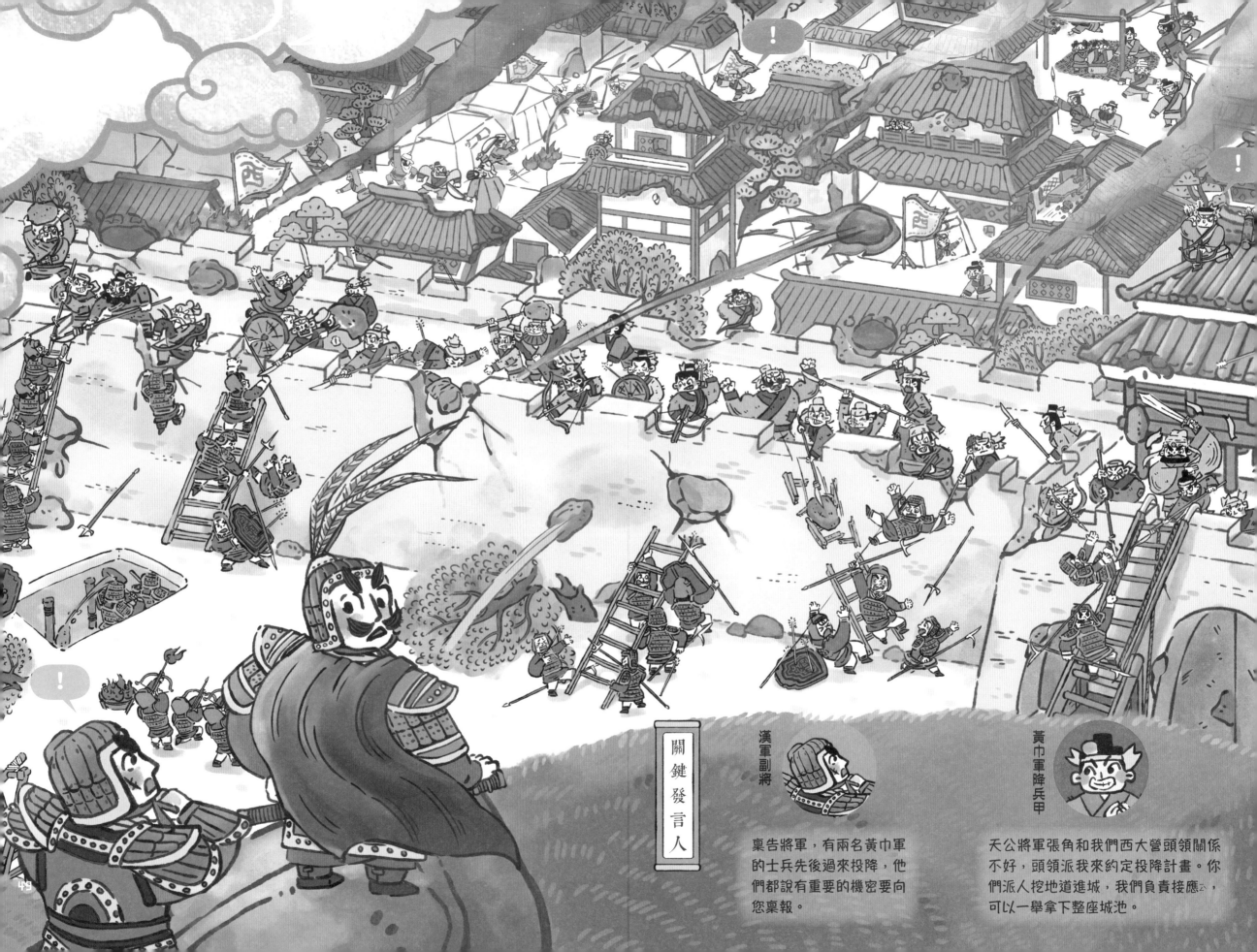

關鍵發言人

漢軍副將

稟告將軍，有兩名黃巾軍的士兵先後過來投降，他們都說有重要的機密要向您稟報。

黃巾軍降兵甲

天公將軍張角和我們西大營頭領關係不好，頭領派我來約定投降計畫。你們派人挖地道進城，我們負責接應，可以一舉拿下整座城池。

漢朝　案件九

冒險進入尾聲！

真真假假的投降者

案件難度：☆ ☆ ☆

東漢末年，天下大亂，張角發動黃巾起義，想要推翻漢朝統治。漢朝派出大將皇甫嵩帶兵攻打黃巾軍大本營。現在有兩名黃巾軍士兵先後過來投降，還分別提出幫助漢朝軍官攻入城內的計畫。他們的話究竟是真是假，你能幫皇甫嵩將軍分辨出來嗎？

案件任務

一　請協助將軍找到通往制高點的路線。

二　找出兩名黃巾軍士兵所說的東大營頭領和西大營頭領所在位置。

三　幫皇甫嵩將軍分辨東大營和西大營哪一方才是真的要投降。

西元一八四年　黃巾起義 ▶

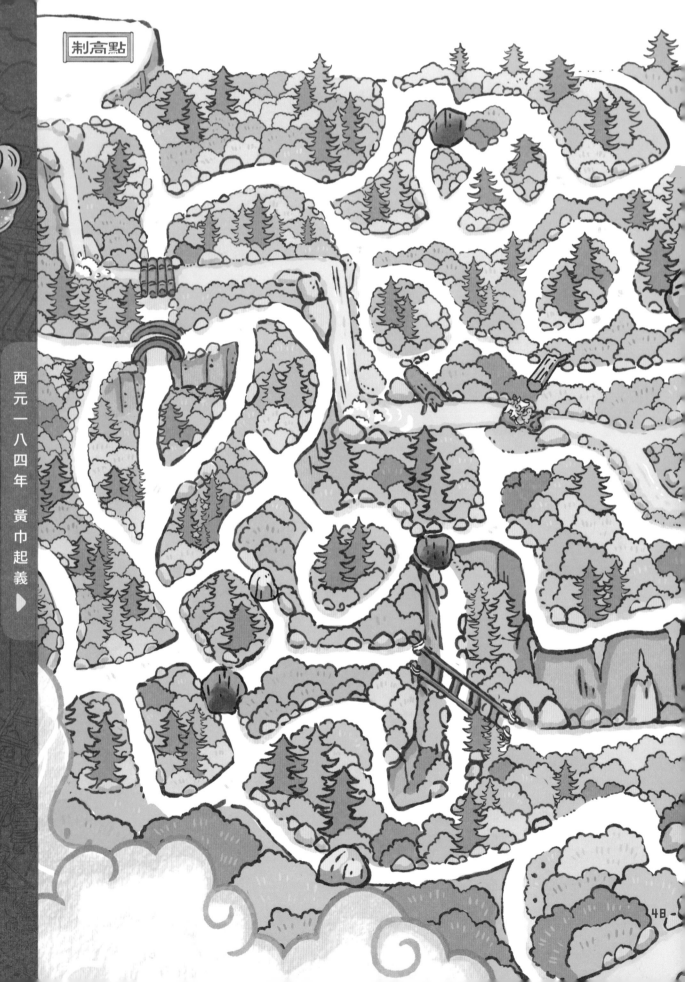

制高點

47

48

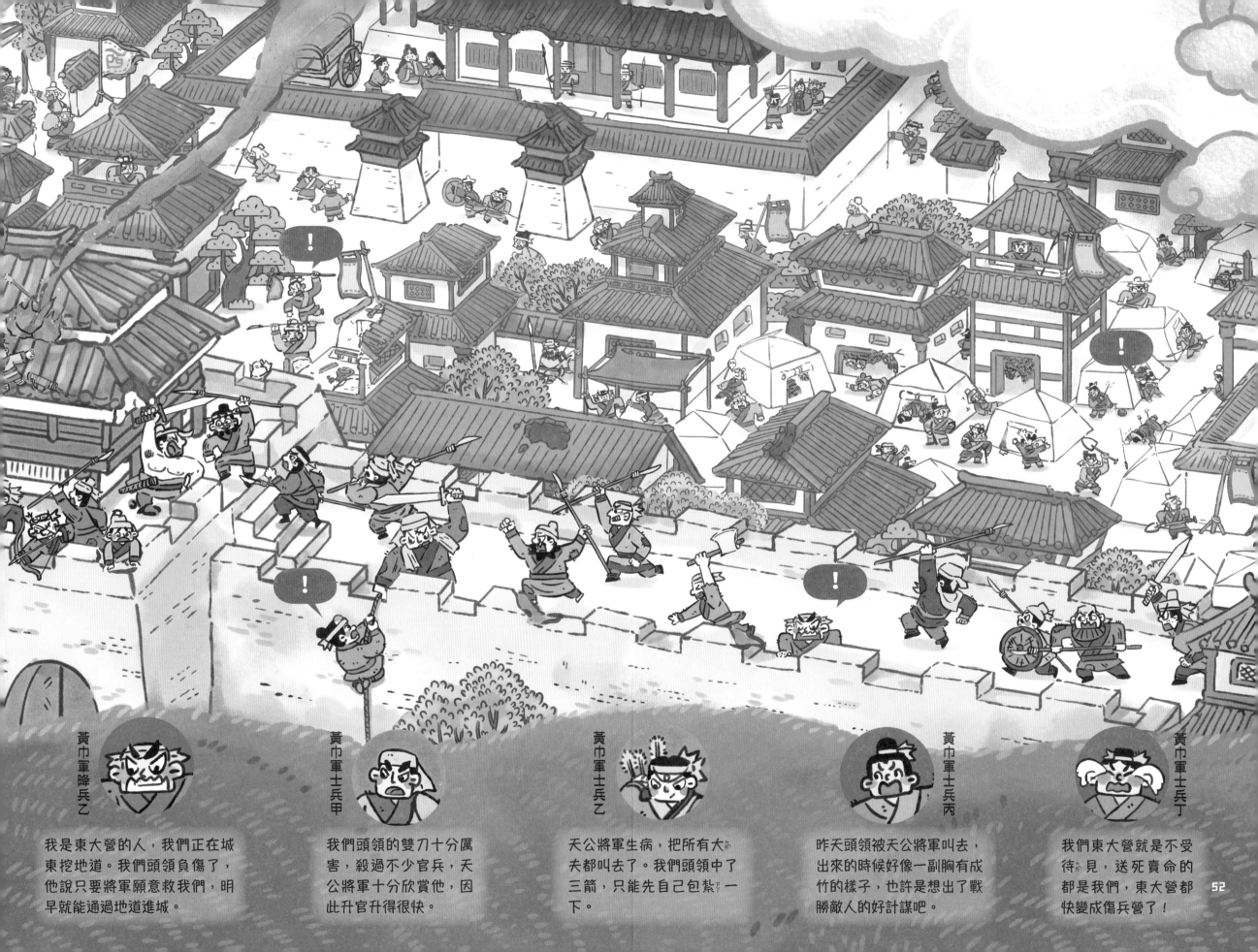

黃巾軍降兵乙

我是東大營的人,我們正在城東挖地道。我們頭領負傷了,他說只要將軍願意救我們,明早就能通過地道進城。

黃巾軍士兵甲

我們頭領的雙刀十分厲害,殺過不少官兵,天公將軍十分欣賞他,因此升官升得很快。

黃巾軍士兵乙

天公將軍生病,把所有大夫都叫去了。我們頭領中了三箭,只能先自己包紮一下。

黃巾軍士兵丙

昨天頭領被天公將軍叫去,出來的時候好像一副胸有成竹的樣子,也許是想出了戰勝敵人的好計謀吧。

黃巾軍士兵丁

我們東大營就是不受待見,送死賣命的都是我們,東大營都快變成傷兵營了!

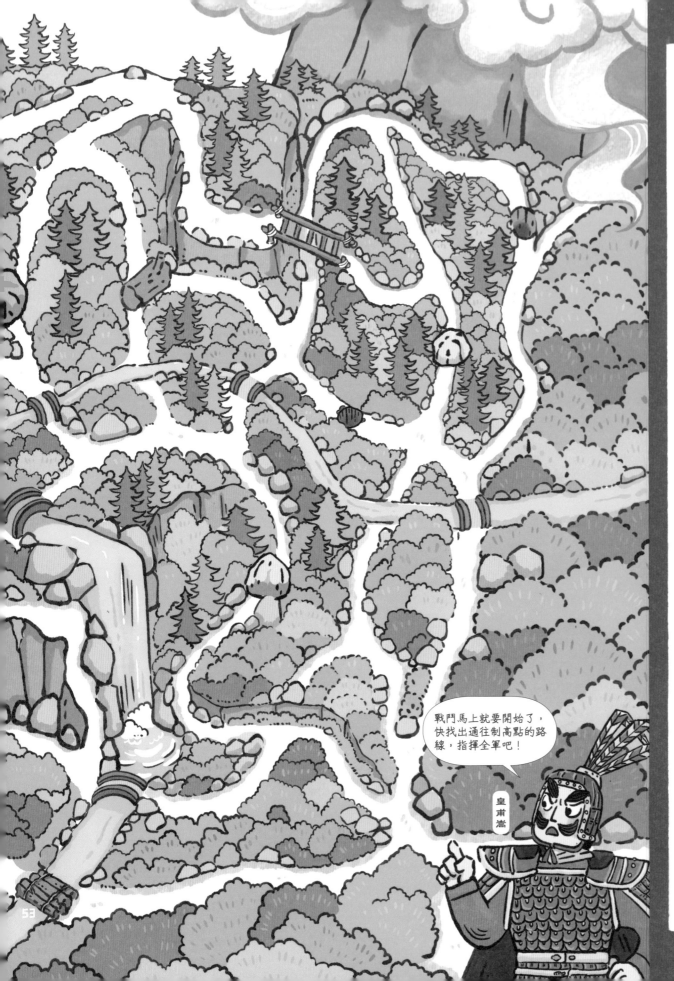

戰鬥馬上就要開始了，
快找出通往制高點的路
線，指揮全軍吧！

皇甫嵩

⚜ 黃巾起義 ⚜

恭喜小神探幫助皇甫嵩將軍找出真正的投降者，成功鎮壓黃巾起義。但漢朝老百姓已經生活在水深火熱之中，這次起義是迫不得已奮起反抗。即使起義最後失敗，還是徹底動搖了東漢的統治根基。在這種情形下，漢朝的官員還在爭權奪利，不管百姓的死活，導致各地動亂四起，漢朝逐漸走向滅亡，三國時代也即將到來。

⟨ 三國那些事 ⟩

曹魏

由曹操之子曹丕建立。西元二二〇年，曹丕逼迫漢獻帝禪位給他，正式宣告東漢的終結。曹魏占據人口財富最多的中原地區，因此國力也最強大。

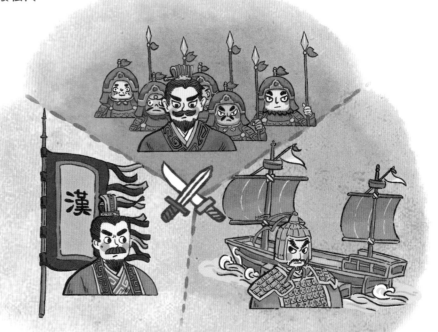

蜀漢

西元二二一年，由劉備在成都建立，劉備是漢朝王族的後代，因此沿用「漢」為國號，史稱蜀漢。

孫吳

西元二二二年，由孫權在東南地區建立，史稱孫吳，又叫東吳，擁有三國之中最強大的水軍。

間諜的秘密信鴿

案件難度：☆ ☆

隋朝滅亡後，天下大亂，李世民跟他的父親李淵起兵逐鹿中原。這天，李世民發現敵人在他的府邸中安插了內奸，監視他的一舉一動，並通過信鴿傳遞消息。小神探，你能幫李世民找出信鴿藏匿的地方，並鎖定內奸是誰嗎？

西元六一七年　李世民與父兄逐鹿中原 ▶

案件任務

一 找到信鴿藏匿的地方。

二 找出內奸。

關鍵發言人

李世民

這隻信鴿身上居然有秦王府的機密情報，你快去找出信鴿藏匿的地方，把內奸抓起來！

是！找到鳥籠就能找到信鴿藏匿的地方，嫌疑人已經鎖定在家丁、阿皮、小紅和管家四人之中。
將領

家丁

今天輪到我巡邏，我看見阿皮在後院砍柴，小紅在上菜。對了，我路過雞舍時好像看見一道黑影。

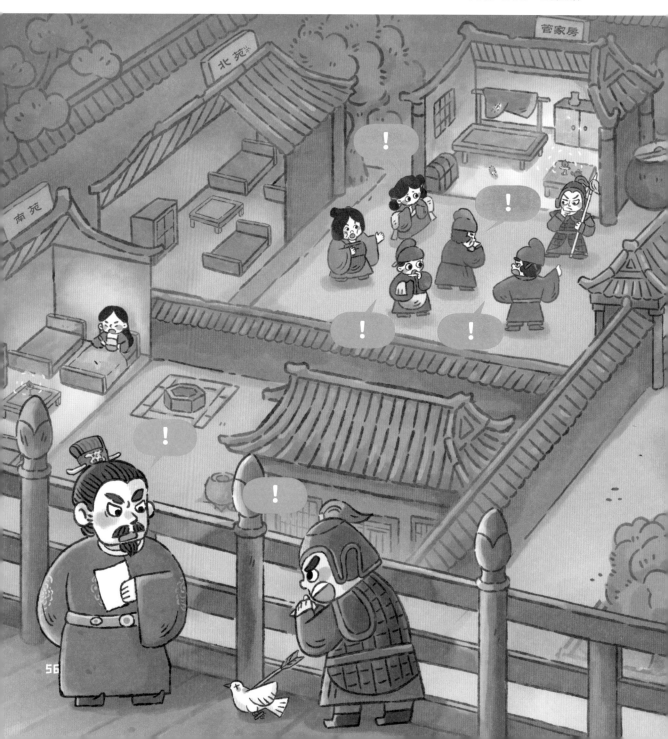

56

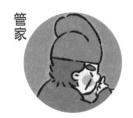

管家

我安排完下人的工作，就洗了澡、換了衣服，然後就被叫過來了。

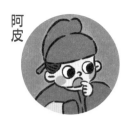

阿皮

我下午砍柴錯過吃飯時間，去廚房偷吃東西被小紅發現了，她逼我幫她洗碗，洗到剛剛還沒洗完呢！

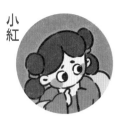

小紅

晚飯前，我忙著上菜，飯後我看見阿皮正在偷吃，於是叫他幫我洗碗，我就在旁邊休息，哪裡也沒去。

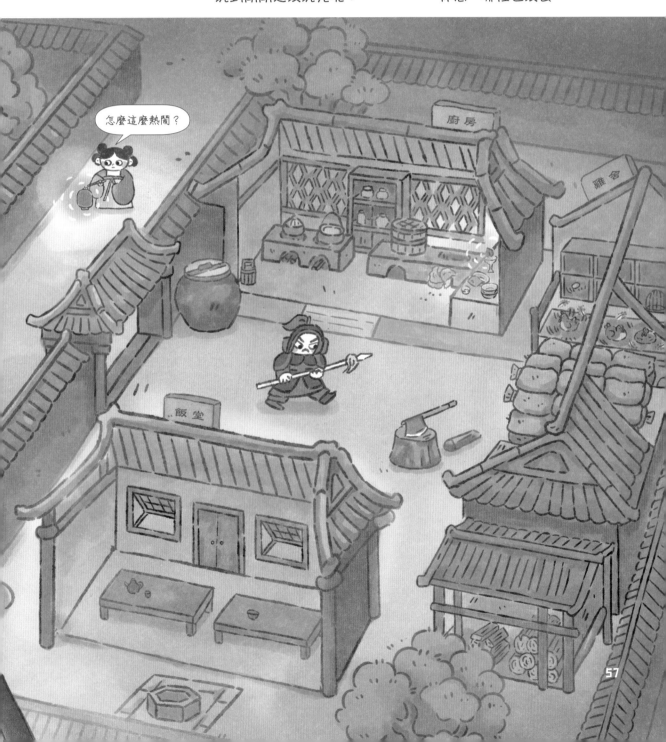

貞觀之治

憑藉小神探的火眼金睛和精妙的推理，李世民很快就找到潛藏在府邸中的內奸，並將他背後的勢力一網打盡。李世民是唐朝最有名的君主之一，在位期間吏治清廉、國家富強，開啟了著名的「貞觀之治」。因為與少數民族相處融洽，他還被尊為「天可汗」。

門神那些事

門神

傳說唐太宗李世民即位後總是做惡夢，就讓手下的大將秦瓊與尉遲恭二人守衛在門口。後來，李世民擔心秦瓊、尉遲恭太辛苦，就讓畫匠繪製二人的畫像，懸掛於宮門兩旁，這就是門神的由來。

取經之路真是艱險！

（ 唐朝　案件二 ）

玄奘取西經

案件難度：☆

玄奘法師要去天竺的那爛陀寺取真經了，然而取經之路十分艱險，他不但要避開官兵，沿途的強盜、猛獸也隨時可能要了他的性命！小神探，請你幫助玄奘法師找到一條正確的道路，順利到達那爛陀寺！還有，法師的三件法器不小心弄丟了，你能想辦法幫他找回來嗎？

一　幫玄奘規劃前往那爛陀寺的路線。

二　在路上找到玄奘的袈裟、木魚和禪杖。

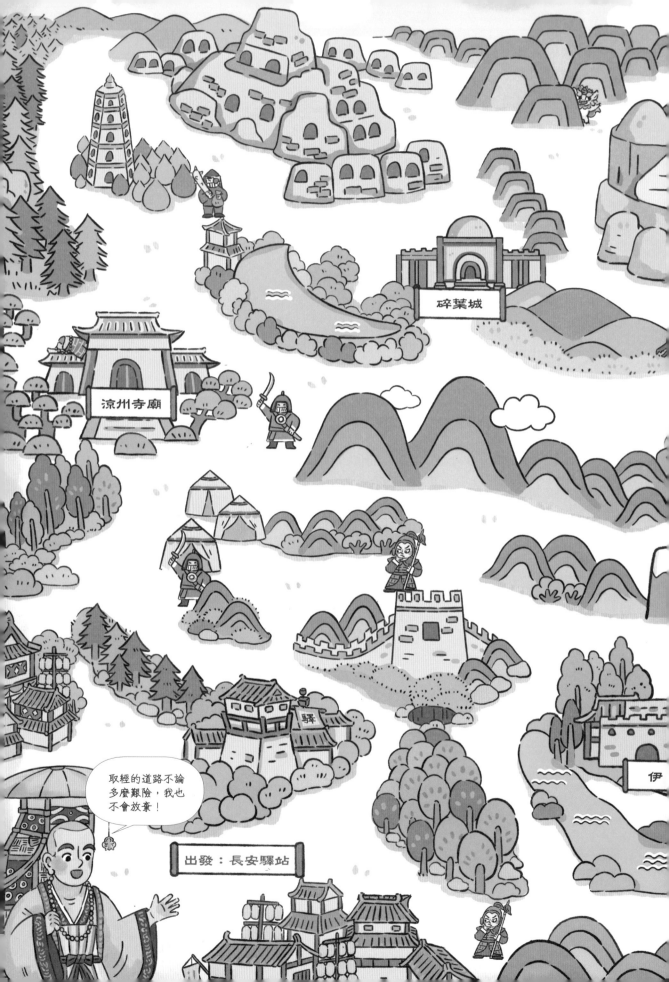

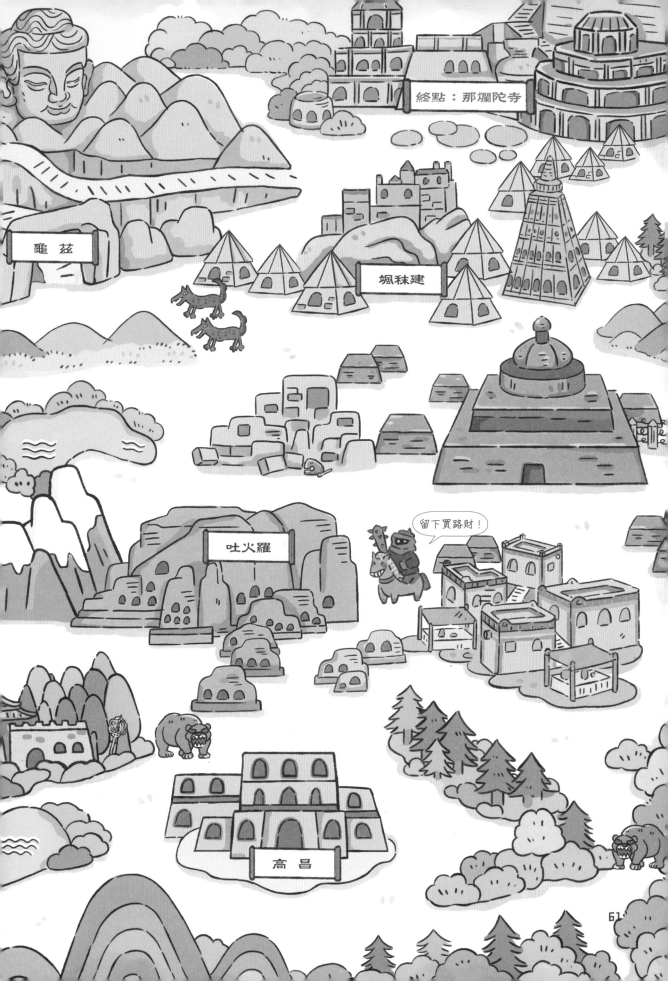

玄奘取經

小神探和玄奘法師一路披荊斬棘，歷經千難萬險，終於到達天竺的那爛陀寺，成功取得真經！在天竺學習完畢後，玄奘帶著經書回到長安，接下來的數十年裡，他把這些經書全部翻譯成漢語，留給後世的僧人。從此，玄奘取經的故事便廣為流傳，甚至成為《西遊記》的故事原型。

歷代著名的和尚

達摩

相傳佛教禪宗的創始人達摩曾經在山洞裡面壁九年，參悟佛法。因此在許多武俠小說裡，和尚和武林高手的形象總是分不開。

鑒真

唐朝的鑒真和尚應日本留學僧的請求，冒著極大的風險東渡到日本弘傳佛法，大大促進佛教的傳播，加深中日文化的交流。

佛印

蘇軾請佛印和尚吃「半魯」，但和尚不能吃魚，佛印和尚只好餓著肚子回去。第二天，佛印和尚也請蘇軾吃「半魯」，讓蘇軾在太陽下晒了整整一天。

道濟

道濟和尚是傳說中濟公的原型，他不受戒律拘束，又足智多謀，總是幫助貧苦老百姓對付壞人，是一位學問淵博、行善積德的得道高僧。

哇，偶像！

公主府失竊案

案件難度：☆ ☆

自從狄仁傑擔任京城大理寺丞以來，接連破獲許多積壓已久的案件，在城中小有名氣。今天，公主府上發生一起失竊案，小偷不但打碎名貴的花瓶，還偷走三樣物品。小神探，你能比狄仁傑更快找到小偷嗎？

案件任務

（一）用貼紙修復破碎的花瓶。

（二）根據清單確認遭竊的三樣物品，並在庭院裡找到它們。

（三）找出嫌疑人中誰是真正的小偷。

關鍵發言人

狄仁傑

案發現場在公主府，小偷趁著火災偷走東西，但是還來不及逃離府邸，嫌疑人鎖定這四人。

公主

侍女幫我清點之後，發現遺失三件物品，你能幫我找到嗎？

侍女甲

小偷把花瓶打破了，碎片散落一地。

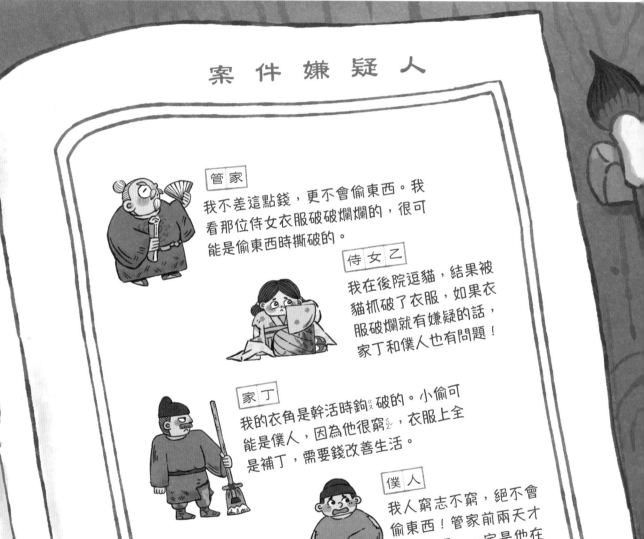

案件嫌疑人

管家

我不差這點錢，更不會偷東西。我看那位侍女衣服破破爛爛的，很可能是偷東西時撕破的。

侍女乙

我在後院逗貓，結果被貓抓破了衣服，如果衣服破爛就有嫌疑的話，家丁和僕人也有問題！

家丁

我的衣角是幹活時鉤破的。小偷可能是僕人，因為他很窮，衣服上全是補丁，需要錢改善生活。

僕人

我人窮志不窮，絕不會偷東西！管家前兩天才剛被罵過，一定是他在報復公主。

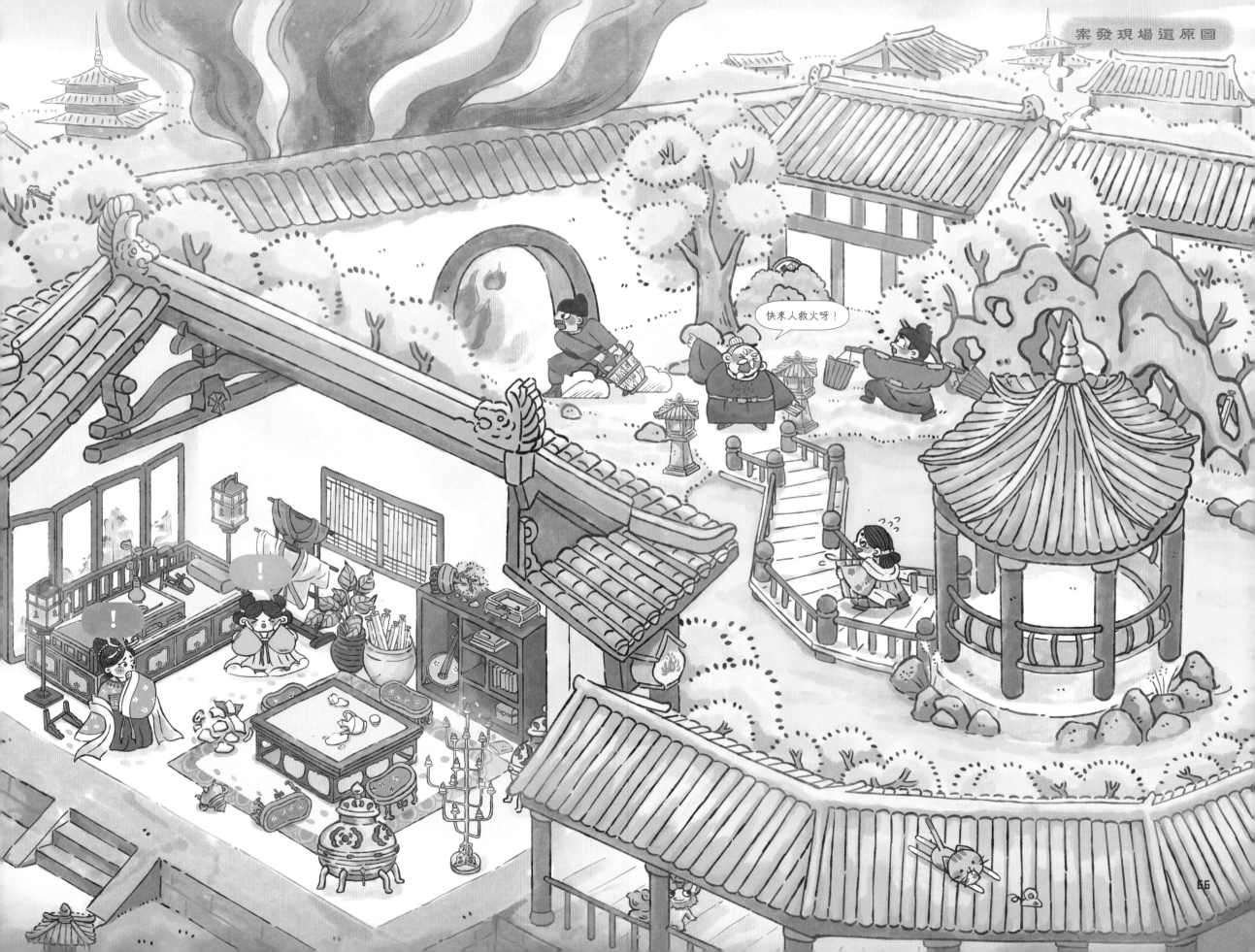

修復破碎的花瓶

請小神探幫助我們修復花瓶。

請使用碎片貼紙修復花瓶

侍女甲

房間原有物品清單

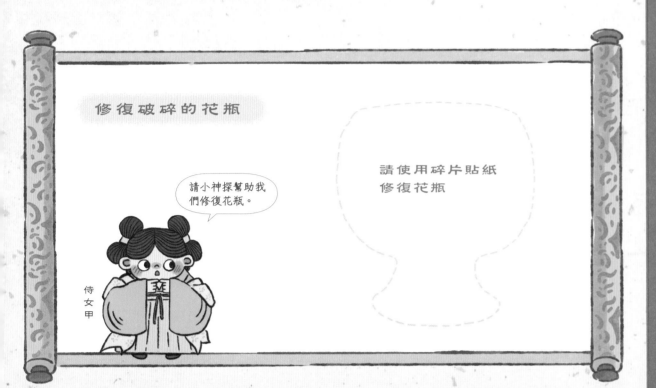

×7 畫卷

×4 凳ㄉㄥˋ子

琵ㄆㄧˊ琶ㄆㄚˊ

金釵ㄔㄞ

阮ㄖㄨㄢˇ

絲綢成衣

香爐ㄌㄨˊ ×2

狄仁傑探案

小神探和狄仁傑聯手，很快就抓住了竊盜案的真凶。接下來的幾年裡，狄仁傑接連破獲許多重大案件，因此不斷被皇帝提拔，最終當上宰相。到了後世，狄仁傑明察秋毫、屢破奇案的形象愈發深入人心，成為大家心目中神探的代表人物。

神探代表人物

寇準

你就是犯人！

書生和屠ㄊㄨˊ夫為了一個錢包鬧上公堂，寇準把銅錢丟進水裡煮，發現水上漂著油脂ㄓ，證明錢的主人是手總是油膩ㄋㄧˋ膩ㄋㄧˋ的屠夫。

宋慈

宋慈在斷案時，非常重視物證。他憑藉著醫學上的造詣和父親傳授ㄕㄡˋ的經驗，拒絕屈打成招，用事實說話，被譽為現代法醫的鼻祖。

凶器是會說話的。

海瑞

你們給我站住！

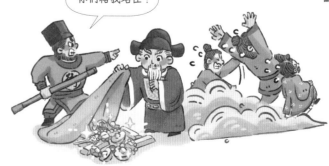

海瑞在大街上看見幾個壯漢合力用擔架抬著一個瘦弱的女子，卻累得氣喘吁ㄒㄩ吁ㄒㄩ。他認為其中必有蹊ㄒㄧ蹺ㄑㄧㄠ，就派手下去一探究竟，發現這夥人原來是一群強盜，被子下蓋著的全是金銀珠寶。

是誰在作弊

案件難度：☆ ☆ ☆

科學考試是國家選拔人才的大事，武則天決定在皇宮裡親自考查今年的考生，沒想到竟然發生了舞弊案。小神探，請幫武則天找出所有作弊的考生吧！

案件任務

一　找出哪些人攜帶小抄。

二　確認考生周某是否作弊。

三　找出收買了曹公公的人。

竟然有人膽敢作弊！

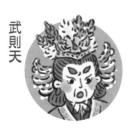

武則天

敢在我的眼皮底下作弊，給我嚴查，一個都不能放過。

監考官

真是大膽，竟敢在衣服裡攜帶小抄！

考生何某

我在專心答題，沒注意到誰有嫌疑，但聽說有人在文具中夾帶小抄作弊。

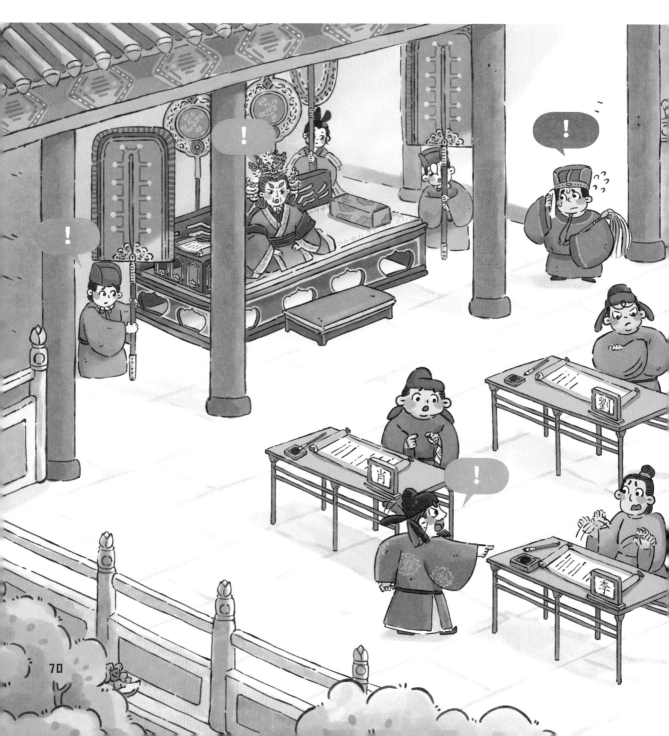

劉公公

昨晚有人找曹公公，天太黑看不清他的長相，只聽見那人說自己會帶紅色筆桿⟪ㄍㄢˇ⟫的毛筆。

考生周某

冤枉呀！我答完題就在發呆，沒發現前面的人有什麼動作，紙團就突然出現了。

曹公公

完了完了，就不該對那人丟紙條，還好他又把小抄丟出去了，應該查不到我頭上。

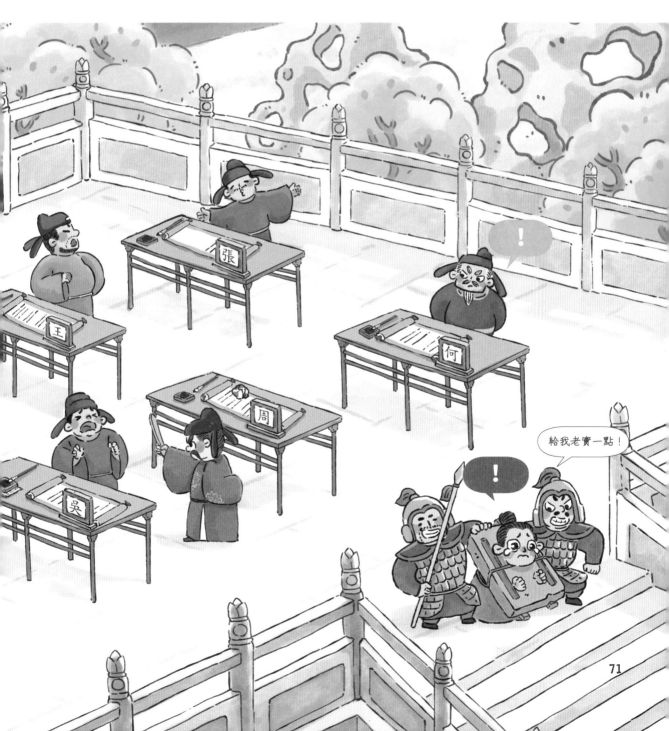

71

唐朝科舉制

小神探找出所有作弊的考生後，武則天重重地懲罰了他們，並按照名次給予其他考生獎勵。唐朝的科舉制是在隋朝人才選拔制度的基礎上發展而來的，透過公開、公正、公平的考試選拔人才，讓出身貧寒的讀書人也有機會當官。

科舉之前的選官制度

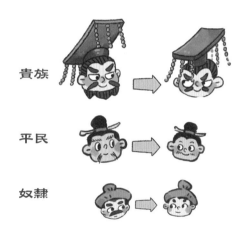

貴族

平民

奴隸

世卿世祿制

在先秦時代，統治的權力是世襲的，一直掌握在少數人手中，即使平民百姓有才能，也很少有機會改變自己的人生。往往生來是貴族，代代是貴族，生來是奴隸，代代是奴隸。

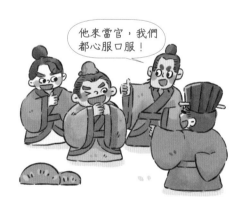

他來當官，我們都心服口服！

察舉制

兩漢時期的人特別注重孝道，認為孝順父母是人最重要的品質。在漢朝想要當官，必須憑藉出色的品德，讓地方政府向中央舉薦，能力和出身反而是次要的。

上上品　　　下下品

九品中正制

魏晉南北朝時期，國家每三年就會派出官員品評人才，把人才分成九個等級，選擇其中優秀的人才成為官員。但在評級的過程中，家世出身變得愈來愈重要，也就讓這個制度顯得非常不公平。

我也想嚐嚐美酒！

貪杯的詩人

案件難度： ☆

李白和杜甫這兩位大詩人是非常要好的朋友。上元節這天，兩人結伴遊玩，剛好遇上一家酒樓正在舉辦上元節慶祝活動。只要達成兩個條件，就能免費品嚐美酒。小神探，請你幫幫兩位大詩人，讓他們盡快喝到美酒，詩人說不定還能夠因此寫出美妙的詩篇呢！

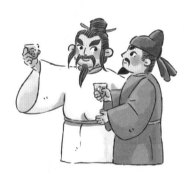

西元七四四年 李杜同遊 ▶

案件任務

一　達成條件一：在街上找到符合要求的三種小吃。

二　達成條件二：猜出三個燈謎。

73

關鍵發言人

酒肆老闆

完成兩個條件就能免費喝酒。給你們一個提示，有兩種上元節特色小吃就在附近的商鋪，還有一個就要仔細找囉！

杜甫

按照上元節的習俗，今天應該喝肉粥，吃絲籠和糕。

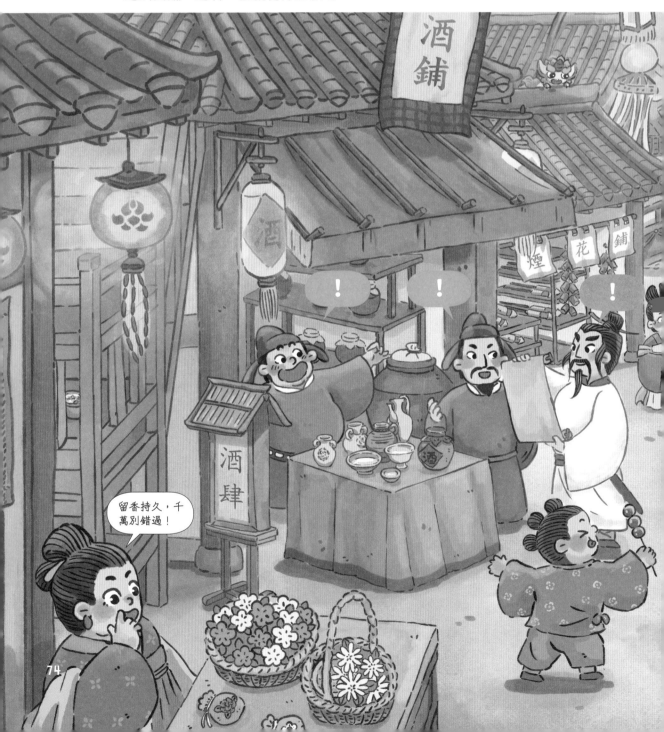

74

李白

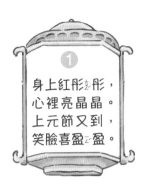

1
身上紅彤彤，
心裡亮晶晶。
上元節又到，
笑臉喜盈盈。

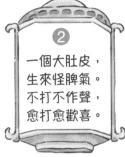

2
一個大肚皮，
生來怪脾氣。
不打不作聲，
愈打愈歡喜。

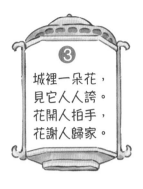

3
城裡一朵花，
見它人人誇。
花開人拍手，
花謝人歸家。

這三個燈謎的謎底都是街上常見的東西，仔細想想就能得到答案。

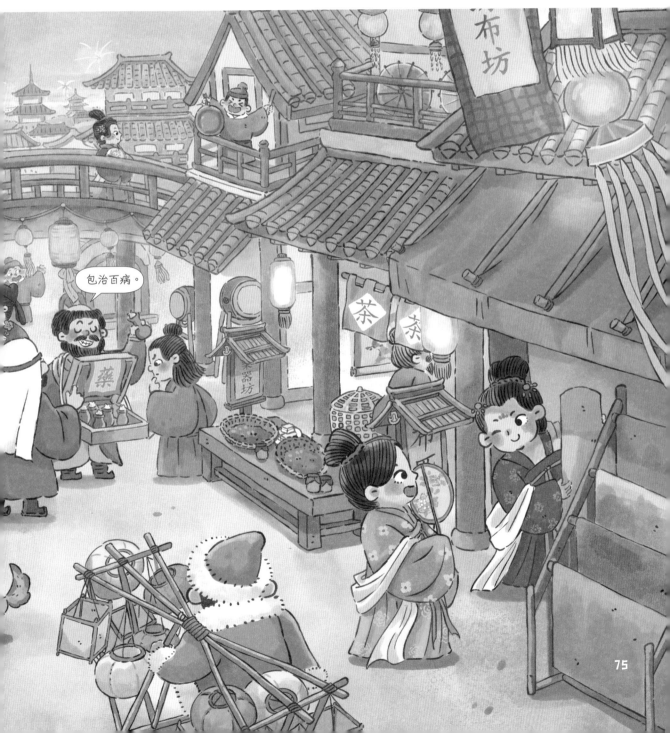

包治百病。

唐朝詩詞

與小神探一起猜出燈謎、逛完長街後，李白和杜甫詩興大發，一邊品酒一邊吟詩。李白和杜甫是唐朝偉大的詩人，直到今天，他們的作品依然活躍在課本和生活之中。而詩作為唐朝最為經典的文學形式，流傳到今天的作品就有近五萬首，有名的詩人共有兩千三百多位。人們說唐朝是詩的國度，一點也不誇張！

唐朝詩人趣事

力士脫靴

有一次，唐玄宗讓李白為他作詩，不巧李白喝醉了，沒力氣換上唐玄宗賜給他的衣服，於是他就讓唐玄宗最親近的宦官高力士替他脫靴，要楊貴妃親自為他研墨。

錦囊藏詩

李賀出門時會帶上一個錦囊，邊走邊想詩句，每次想到好的詩句就記下來放在錦囊裡，往往出門一趟，錦囊就塞得滿滿當當。

> 限你們三天之內離開這裡。

韓愈〈祭鱷魚文〉

韓愈曾經被貶到潮州，當地鱷魚橫行，韓愈就一邊寫文章大罵鱷魚，一邊組織人手除去鱷魚，保障老百姓的安全。

抓住逃跑的刺客

案件難度： ☆ ☆ ☆

唐玄宗和楊貴妃在花萼相輝樓請大臣喝酒，酒過三巡，突然有刺客出現！刺客在刺傷安祿山後，逃向附近的長樂坊，捕快也迅速在長樂坊內鎖定了六位嫌疑人。小神探，請分析嫌疑人的證詞，推論出誰才是真正的刺客！

案件任務

一 在畫面中找到刺客的暗器、鞋子和夜行服。

二 根據痕跡推理，找出刺客的逃跑路線和最後消失的地點。

三 找出真正的刺客。

唐玄宗

捕快看到了刺客的裝扮，已鎖定長樂坊的六位嫌疑人。快找出真正的刺客！

捕快甲

刺客在花萼相輝樓內留下了兩枚暗器，在長樂坊的屋頂上也掉落了一枚，他一定經過了那裡。

捕快乙

我們根據六位嫌疑人的證詞繪製出他們目擊可疑情況時的位置，留意他們是否說謊。

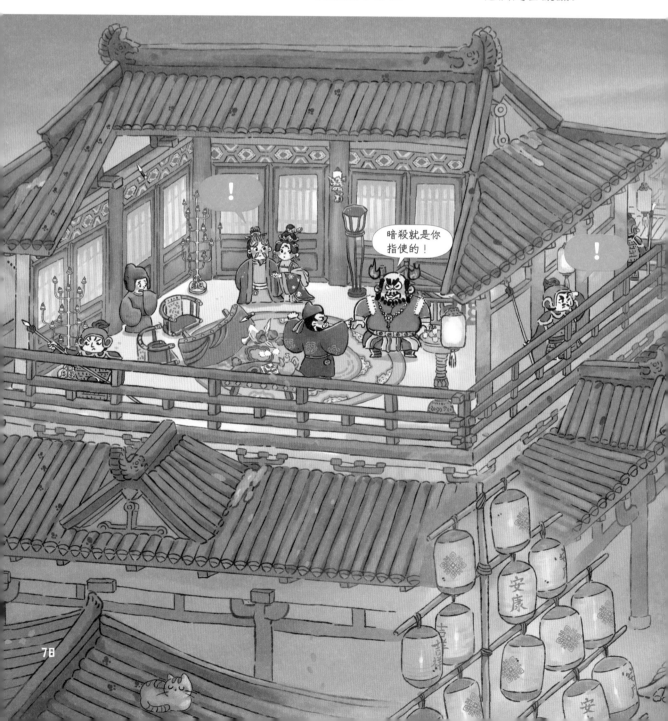

孫：我當時在三號樓和老李聊天，突然樓頂有一陣細細碎碎的聲音，老李說他出去看看。

李：我出門看時，只看見有黑影從三號樓往四號樓過去。

吳：我聽到外面有動靜，看見一道黑影從三號樓徑直往一號樓衝去。

趙：我在四號樓聽見屋頂有動靜，但沒有在意，後來小周告訴我他看到了奇怪的黑影。

周：我去找老趙吃飯時，看到一道黑影從四號樓衝向六號樓，但我以為是野貓，後來就和老趙去三號樓吃飯了。

錢：我看到一道黑影從三號樓跑向二號樓，然後我就醉醺醺地睡著了。

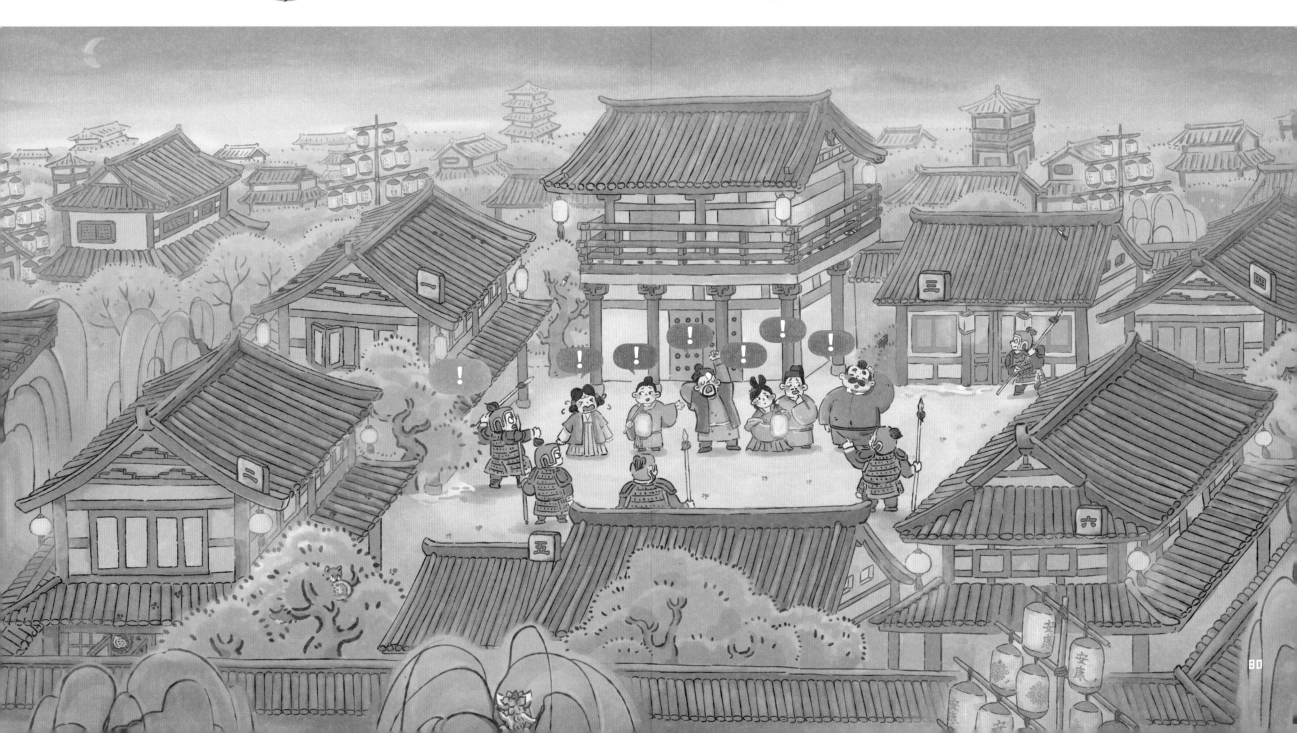

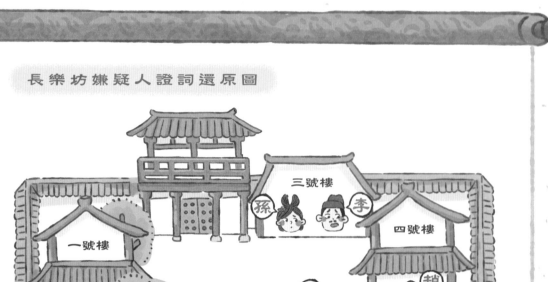

長樂坊嫌疑人證詞還原圖

三號樓 孫 李
四號樓
一號樓
錢
周 趙
二號樓
六號樓
吳
五號樓

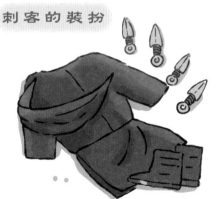

刺客的裝扮

一套全黑夜行服
四枚暗器
一雙有汙漬的鞋子

這些關鍵線索指向真正的刺客唷！

～ 安史之亂 ～

恭喜小神探成功幫助捕快抓住刺客！安祿山認為是因為自己權力太大而招來殺身之禍，於是叫上自己的好兄弟史思明一起發動叛亂。短短幾年，「安史之亂」就席捲全國。雖然這場叛亂最後被平定，但唐朝的國力也受到嚴重的打擊，再也無法重現全盛時期的輝煌。於是，「安史之亂」成為唐朝由盛轉衰的關鍵事件。

盛唐那些事

璀璨文化

唐朝湧現許多文學和藝術名家，如詩仙李白、詩聖杜甫、畫聖吳道子等。唐朝豐富的文化在歷史上留下了濃墨重彩的一筆。

外交開放

唐朝與其他國家的交流非常頻繁，不僅接收新羅、日本等國派來的許多留學生到長安和洛陽學習，還透過絲綢之路與西方展開貿易，進行思想文化交流。

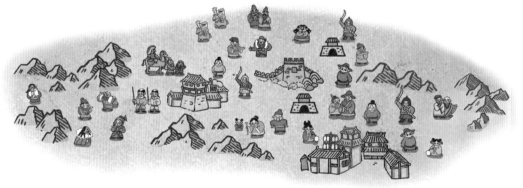

人口眾多

盛唐時期，社會安定，老百姓得以休養生息，使得全國的人口從不到一千萬人增長到鼎盛時期的八千萬人。

唐朝 案件七

哎呀！

到市集做買賣吧

案件難度： ☆ ☆

吐蕃和回紇都是唐朝的鄰居，但彼此之間的關係向來不好。唐朝商人想跟吐蕃和回紇的商隊做生意，小神探，你能幫這位商人交換到他需要的東西嗎？

案件任務

一 在攤位上找出四件動物形狀的物品和冬蟲夏草。

二 找到換取冬蟲夏草的方法，並用貼紙還原交換過程。

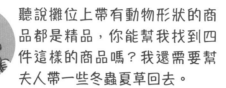

關鍵發言人

唐朝商人：聽說攤位上帶有動物形狀的商品都是精品，你能幫我找到四件這樣的商品嗎？我還需要幫夫人帶一些冬蟲夏草回去。

管家：好的，我們可以用文房四寶*、團扇、絲綢、茶葉來交換這些物品。

回紇商人甲：冬蟲夏草 長得既像蟲子又像草，是吐蕃的特產。我曾經用寶石和駱駝換到冬蟲夏草。

*文房四寶：指古代四種傳統文書用具「筆、墨、紙、硯」。

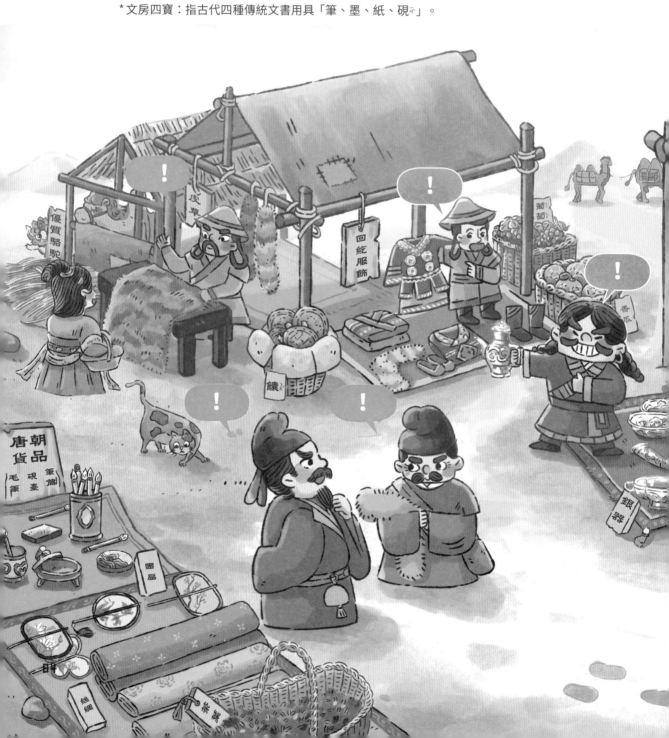

吐蕃商人甲

想要我的寶貝，就拿最貴重的文房四寶來，我的銀器能換任何寶石。

回紇商人乙

最近孩子他媽總是嚷著要唐朝的絲綢，看能不能拿我攤位上的物品換一下。

吐蕃商人乙

上回有人想要用銀器來換我的馬，我可不傻，我的馬可是用兩匹駱駝換來的。除非他用回紇的服飾來換。

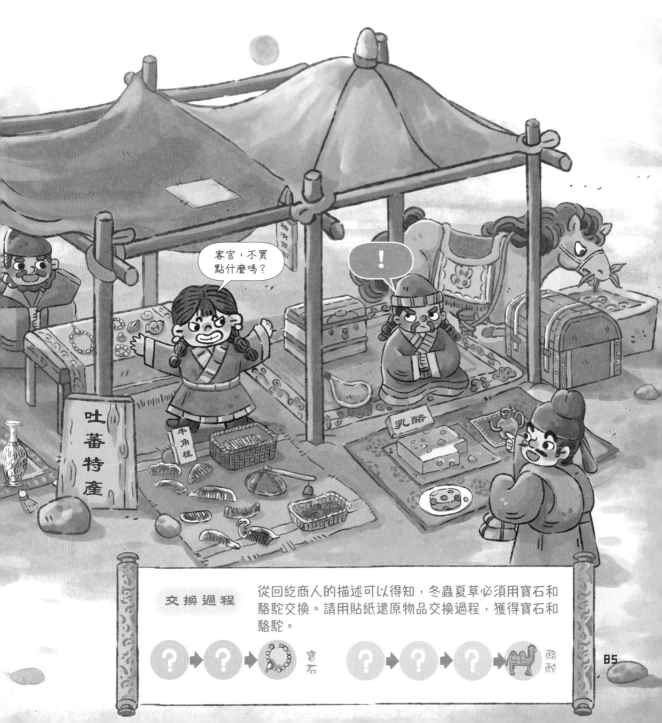

交換過程　從回紇商人的描述可以得知，冬蟲夏草必須用寶石和駱駝交換。請用貼紙還原物品交換過程，獲得寶石和駱駝。

85

邊境貿易

經過小神探的巧妙斡旋，吐蕃商人與回紇商人心滿意足地回到了各自的部落，唐朝商人也買到了心儀的物品！唐朝時期的邊境不算太平，少數民族之間總是為了各種瑣事吵個不停，有時他們也會需要一些其他民族的特產，這時就需要唐朝的朝廷為他們牽線，大家才能心平氣和地做生意。

中國歷代的著名商人

求財神爺保佑！

范蠡

春秋時期的范蠡是歷史上第一個退休後「下海經商」的成功典範。他因為經營有方又樂善好施，被人們尊為「財神」、商祖。

呂不韋

呂不韋年輕時只是一個普通的商人，因為扶持秦國王子異人登上王位，於是身價暴漲，成為「投資商品不如投資人才」的典範。

沒有我出錢，你也當不了大王！

合作愉快。

沈萬三

明朝初年，南京首富沈萬三主動提出和皇帝一人出資一半，修築南京城。沈萬三派出的人手修築的速度比皇帝派出的人手還快，讓皇帝羨慕不已！

煉丹房大危機

案件難度：☆☆

唐宣宗沉迷於煉丹，只想著長生不老。今天煉丹房的道士很慌張，因為皇帝親自來看煉丹的情況，可是，好不容易煉出來的丹藥卻不知道放到哪裡去，而且一號煉丹爐的材料搭配出了問題，搞不好會爆炸。更要命的是，新的丹藥也還沒煉出來！小神探，你能協助道士解決眼前的大麻煩嗎？

西元八五九年 皇帝沉迷煉丹終喪命 ▶

案件任務

一　找到弄丟的黃色丹藥。

二　找出導致一號煉丹爐出問題的三種材料。

三　確認煉製丹藥應該加入哪三樣材料，
　　並將材料貼紙貼在圓圈空白處。

關鍵發言人

小道士

我把師父的黃色丹藥 弄丟了，得在師父發現之前找回來。

道士甲

一號煉丹爐要爆炸了，根據《煉丹手冊》記載，同時出現三種兩兩相剋的材料就會發生爆炸！

道士乙

長壽丹的外表一定要發光閃亮，所以第一種要選擇最貴重的材料。

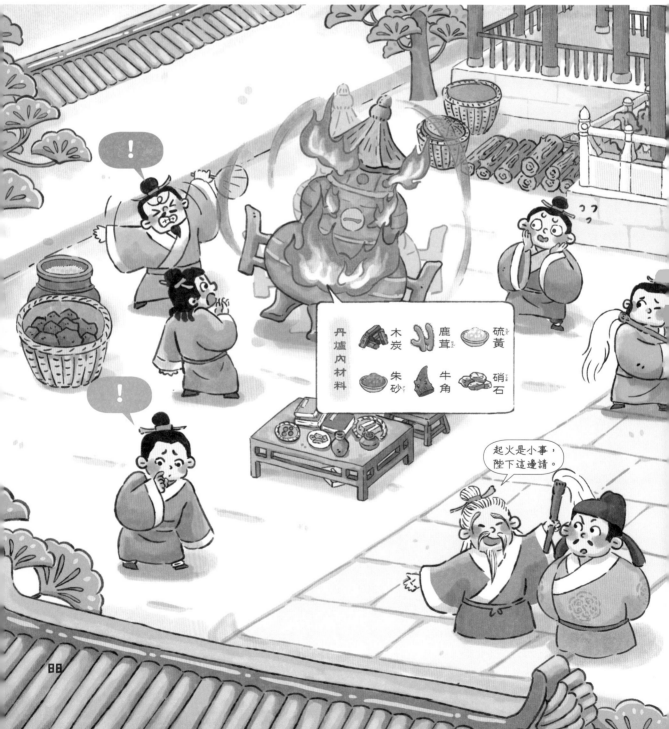

道士丙

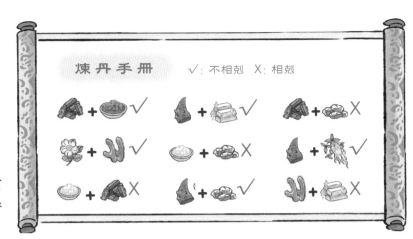

第二種選跟人長得很像的那種材料吧。最後要用動物材料，得去參考《煉丹手冊》選一種不相剋的。

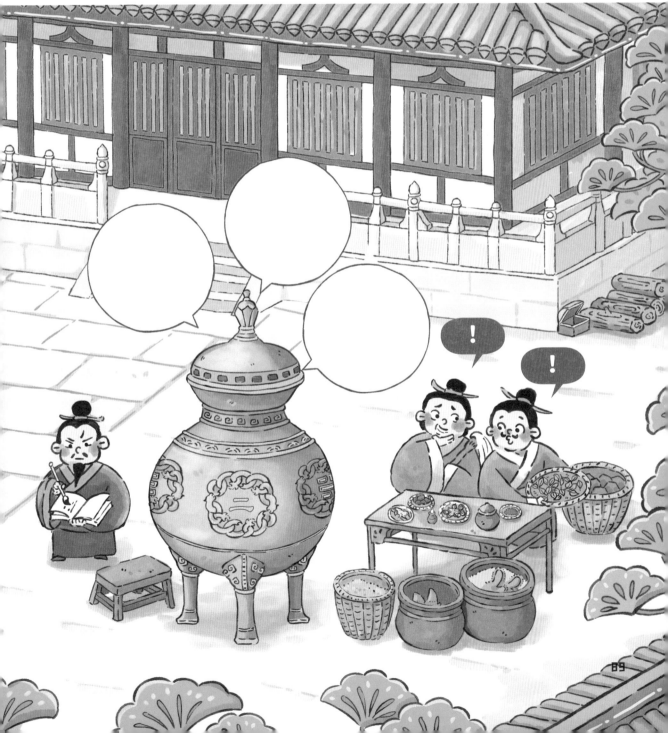

煉丹誤國

恭喜小神探幫助道士平安化解危機！在這之後，唐宣宗心滿意足地回去等待仙丹煉成的那天。古時候，皇帝作為全天下最有權力的人，比任何人都想要長生不老，因為這樣就可以一直享有榮華富貴。但不老不死是不可能的，含有各種化學物質的「仙丹」反而會危害健康，甚至致人死亡。

沉迷煉丹的皇帝

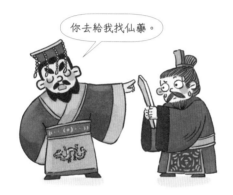

> 你去給我找仙藥。

秦始皇

秦始皇統一天下後，想一直當皇帝統治國家，就派手下徐福出海尋找長生不死的仙藥，結果當然是「竹籃打水一場空」。

唐宣宗

唐宣宗勤政愛民，在位期間國家安定繁榮。但他在取得一點成就之後，也開始沉迷於煉丹，不但荒廢朝政，最後還中毒而死。

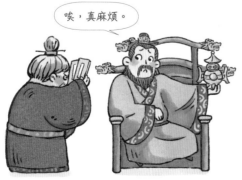

> 唉，真麻煩。

明世宗

明朝的嘉靖皇帝明世宗應該是所有皇帝中對煉丹最為痴迷的了。他把自己關在宮中，不但自封為道教真君，還自學煉丹術，自己煉丹給自己吃。

最後一個案件啦！

拯救小皇帝

案件難度：⭐⭐

唐朝末年，宦官和藩鎮節度使掌握著極大的權力。年幼的小皇帝被宦官軟禁在一座府邸內，國家大權由宦官操控。小神探，你能否找到小皇帝的下落，帶上他的重要物品，並選擇合適的時間逃離這個地方呢？

西元九〇七年　唐朝滅亡 ▶

案件任務

一　確認小皇帝被關在哪一個房間裡。

二　在房子裡找到五件象徵皇權的物品。

三　選擇正確的逃離時間，並找出通往出口的路線。

太監甲

我每天都要上上下下幫小皇帝送飯，有時他一天要吃好幾頓，真麻煩。

太監乙

我更辛苦，又要洗衣服，又要打掃房間，皇帝房間的屋頂破了，也得我去修好。

節度使

桌上是探尋到的情報，也已經安排好內應了，應該選擇白天還是夜晚出發呢？

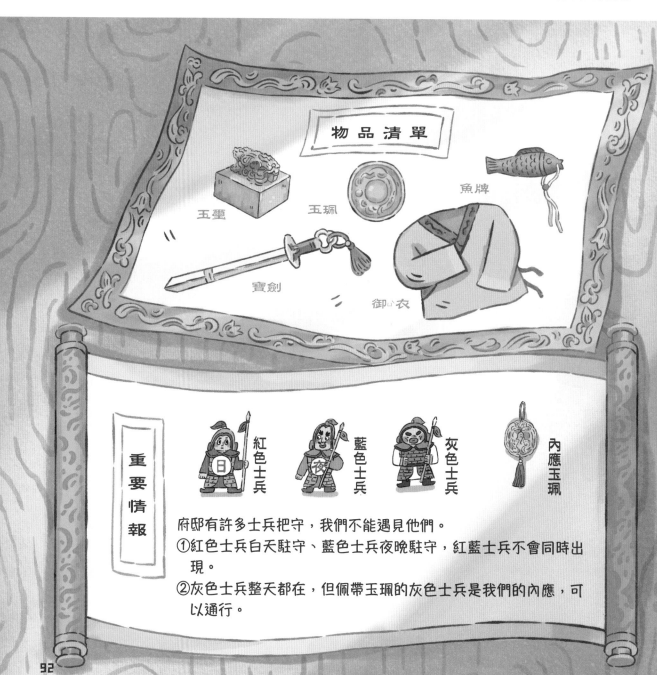

物品清單

玉璽　玉珮　魚牌　寶劍　御衣

重要情報

紅色士兵　藍色士兵　灰色士兵　內應玉珮

府邸有許多士兵把守，我們不能遇見他們。
①紅色士兵白天駐守、藍色士兵夜晚駐守，紅藍士兵不會同時出現。
②灰色士兵整天都在，但佩帶玉珮的灰色士兵是我們的內應，可以通行。

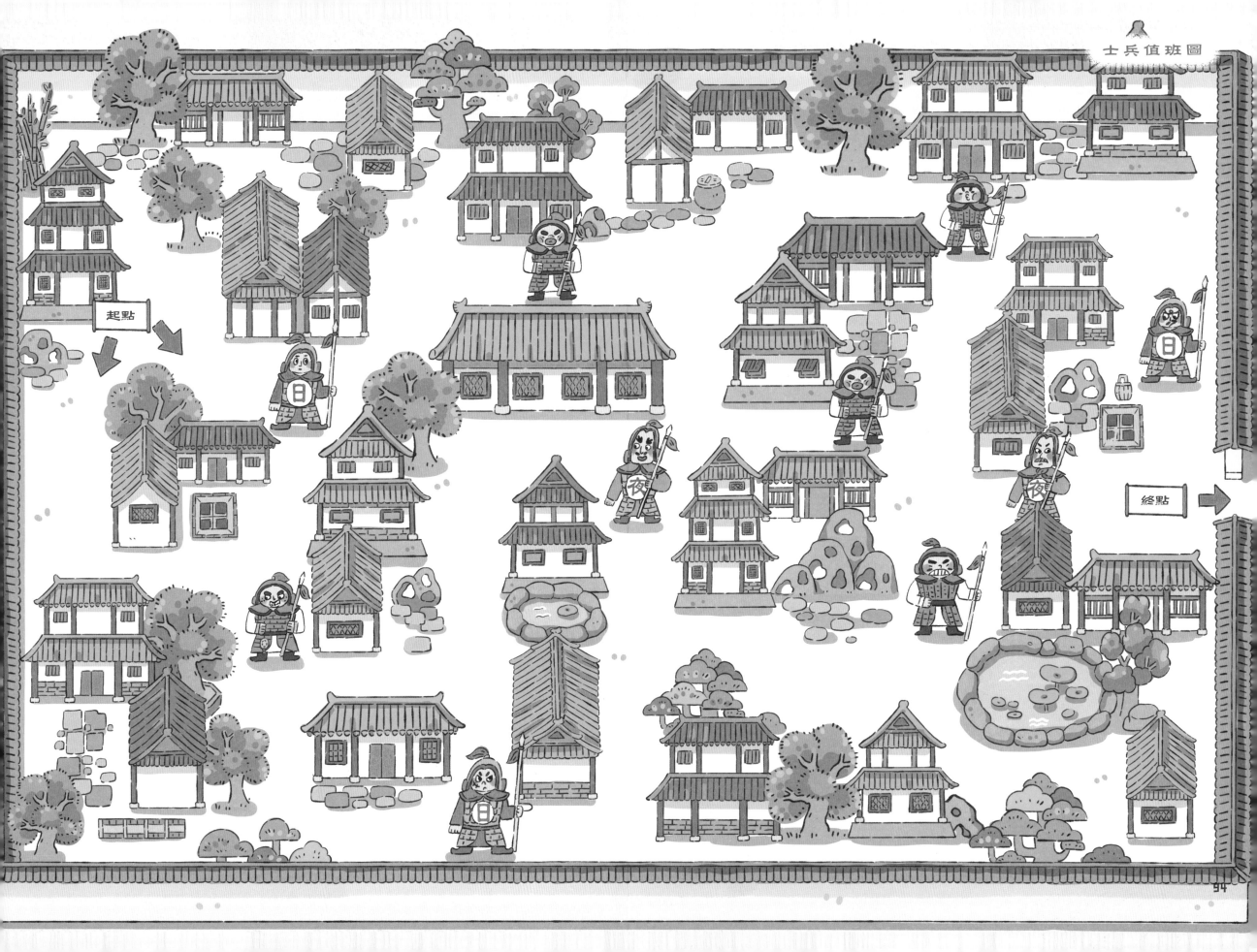

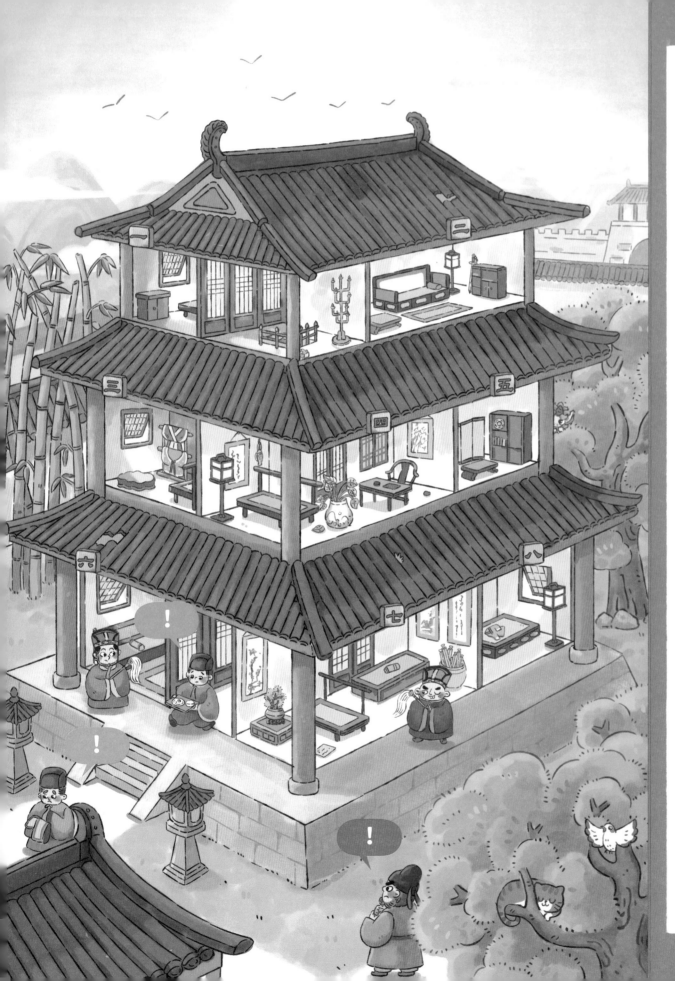

唐朝的覆滅

恭喜小神探透過種種蛛絲馬跡找到小皇帝，成功將他從宦官的手中解救出來！但皇帝年幼，無法處理政事，朝政大權仍然把持在藩鎮節度使和宦官手中。普通老百姓被壓迫得忍無可忍，於是聚集起來發動了農民起義。最終，唐朝滅亡，中國歷史從此進入五代十國的新時期。

晚唐的困局

宦官把持朝政大權

唐朝末年，宦官的權力非常大，有的宦官以欺壓皇帝為樂趣，有的宦官自稱皇帝的父親，有的甚至可以隨意地任免皇帝。他們個個生前顯赫一方，死後臭名昭著。

藩鎮權力太大

唐朝皇帝設立藩鎮，給予地方很大的自主權，讓他們抵禦邊境敵人的進犯，但是當皇權衰落之後，這些藩鎮節度使就開始擁兵自重，不聽朝廷號令了。

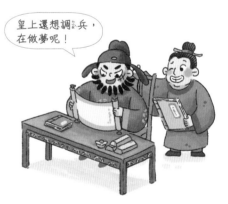

皇上還想調兵，在做夢呢！

皇帝不思進取

晚唐的皇帝自己也往往沉迷於享樂，沒有能力也沒有意願恢復朝政、重振朝綱。即使國家一天天衰落下去，他們也只是放任自流，讓唐朝一步步走向滅亡。

96

漢朝 解答頁

案件一
皇帝的煩惱 p.97

案件二
解讀作戰
情報 p.98

案件三
張騫的逃跑
計畫 p.98

案件四
俘虜中的秘密
p.99

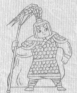
案件五
粗心的使節團
p.99

案件六
誰在破壞市場
行情? p.100

案件七
畫像和草圖跑到
哪裡去了? p.100

案件八
發明家的困惑
p.101

案件九
真真假假的
投降者 p.101

案件一

皇帝的煩惱

案件難度:☆

任務一
找到丟失的三枚玉璽。

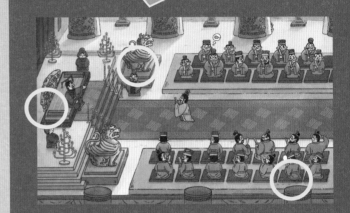

任務二
從三枚玉璽中找出真正的
傳國玉璽。

根據大臣丙的描述,可以確認玉璽上刻的是「受命于天,既壽永昌」八個字,再結合圖片可以得知,真正的傳國玉璽是第二枚。

 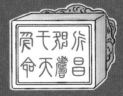

解讀作戰情報

案件難度：☆☆

任務一

確認漢朝、吳國和楚國分別有多少兵力。

根據謀士的描述可得知有鹽場的是楚國，有銅礦的是吳國，從而得出兩國的位置。看圖可知楚國境內有兩萬兵力，吳國境內有三萬兵力，漢朝境內則有十二萬兵力。再加上戰場上的兵力，可以加總得出漢朝有十七萬兵力，楚國有十二萬兵力，吳國有十三萬兵力。

任務二

確認七國的位置，並將貼紙貼在相應的 ▲ 上。

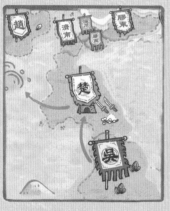

在任務一已知吳國、楚國的位置，只要再根據將軍乙和謀士的描述，結合圖例即可得知境內有銀礦的是趙國，其餘四國可透過面積大小推論出來。

任務三

幫助周亞夫將軍選擇最合適的作戰方案。

根據將軍丙的描述可知，這場戰爭的關鍵點在於糧草補給，因此應該選擇方案二。

張騫的逃跑計畫

案件難度：☆☆☆

任務一

找出張騫逃走需要的物品。

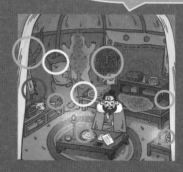

○ 弓箭、刀盾、小
○ 水袋
○ 旄節
○ 食物

根據紙條上的描述找出所有物品。

任務二

找出部落裡的三個漢朝使節團隨從。

根據匈奴貴族的描述可知，漢朝使節團隨從身上攜帶著髮簪、短笛、玉珮，在畫面中找出符合條件的人。

任務三

確認密信提示的逃跑時間和內應的位置。

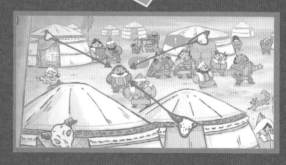

通過藏頭詩可知，密信表達的意思是「子時行動，羊角所指」。再根據羊角的指向，鎖定兩個疑似內應的人。最後根據匈奴人乙的描述說自己大哥眼睛上包著布可以排除一人，確定另一人是內應。

案件四

俘虜中的秘密

案件難度：☆☆

任務一
找出藏身在俘虜之中的韓王。

根據匈奴武士的描述，可以確定韓王是一個帶著寶石項鍊、禿頭的人。

任務二
找出屯頭王。

根據匈奴人甲和匈奴貴族的描述，可得知屯頭王是一個個子高、臉上有紋身的人。

任務三
找到匈奴大軍的位置，幫助霍去病將軍用序號規劃出一條合理的追擊路線。

根據地圖可知霍去病大軍位置在①。從匈奴人乙的描述中，可知匈奴大軍正在聖山腳下，而從他在地上畫出的聖山形狀，可推論出匈奴大軍在④狼居胥山，再根據匈奴牧民的描述可知，在漠北行軍不能進入沙漠，最後得到的行軍路線是①⑦⑤⑩④。

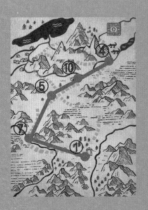

案件五

粗心的使節團

案件難度：☆☆

任務一
找到三位喬裝打扮的漢朝使節團成員。

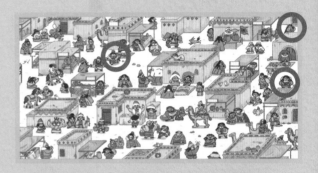

根據公主侍女的描述可得知使節團成員每個人都有一條毛領，那種花色市面上找不到。

任務二
找回使節團成員弄丟的三樣物品。

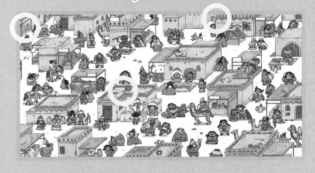

結合市集上烏孫貴族和烏孫人乙、丙的描述，即可找出這三樣物品。

案件六

誰在破壞市場行情？

案件難度：★☆

任務一
找出市場上哪些商品的價格高出官方均價。

將官方均價和畫面中商家的價目表做對比，可以發現所有的商品都超出了官方設定的均價。

任務二
找出被惡意抬價的商品，以及導致這種結果的商家。

根據官員的描述，價格高出均價兩倍的商品屬於惡意抬價，只有米被惡意打亂了市場價格。

透過觀察畫面和市民對於倉庫的描述，可以發現老孫糧鋪囤積了三個倉庫的大米，是所有商人裡囤積最多商品的，因此可以推論出是這家店造成惡意抬價。

任務三
確認官府要向哪一家商鋪回收貸款，以及老闆是否還得起這筆錢。

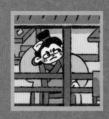

透過官員乙的描述，得知貸款的商鋪是城東的張家布坊。從老劉布坊老闆的描述可以得知，現在布坊之間競爭激烈，而他準備低價出售布匹，更會影響張家布坊的生意，導致張家布坊的老闆無法還清官府的貸款。

100

案件七

畫像和草圖跑到哪裡去了？

案件難度：★☆

任務一
幫助畫師找到弄丟的草圖。

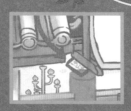

在畫面的左側可以找到遺落的草圖。

任務二
貼紙上六位將軍的畫像都有對應的位置，請讓畫像回歸原位。

根據畫師乙的描述，畫中的將軍紮著虎皮腰帶，可以推論是傅俊。

根據侍女甲的描述，畫中的將軍有一對武器，是拿著雙斧的蓋延。

根據畫師丙的描述可知，這位將軍有一把削鐵如泥的寶刀，可推論是馮異。

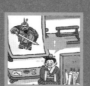

根據畫面中畫師的話可知，需要用上很多藍色顏料的將軍是臧宮。

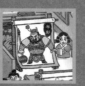

根據侍女乙的描述可知，征南大將軍的兵器形似鐵瓜，正是岑彭。

從僕人和畫中畫師的描述可知這位畫師在畫使用暗器的將軍，可以推論是寇恂。

案件八

發明家的困惑

案件難度：⭐

任務一
找到小書童丟進原料池裡的五件玩具。

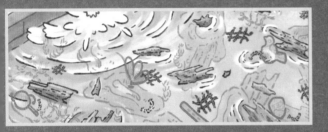

找出波浪鼓、玉笛、毽子、陀螺、小鳥推車。

任務二
確定今天能觀察到四大星宿中的哪一個星宿。

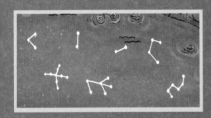

觀察水面中的星星倒影和星圖對照，可知今天能夠觀測到的是玄武星宿。

案件九

真真假假的投降者

案件難度：⭐⭐⭐

任務一
請協助將軍找到通往制高點的路線。

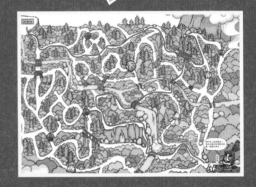

任務二
找出兩名黃巾軍士兵所說的東大營頭領和西大營頭領所在位置。

 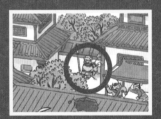

從黃巾軍士兵的描述可得知：西大營頭領拿著雙刀，東大營頭領則身中三箭，而且他們分別在自己的營地。

任務三
幫皇甫嵩將軍分辨東大營和西大營哪一方才是真的要投降。

根據黃巾軍在圖中的位置可得知他們分別屬於哪一個軍營。仔細閱讀描述，可推論出西大營頭領與天公將軍張角關係密切，而且在昨日一起商量計謀，他不可能投降。而東大營的人已經沒有生路，也有拿著鏟子準備挖地道的人，所以皇甫嵩將軍應該相信東大營的降兵。

唐朝 解答頁

案件一
間諜的秘密信鴿
p.102

案件二
玄奘取西經 p.103

案件三
公主府失竊案
p.103

案件四
是誰在作弊
p.104

案件五
貪杯的詩人
p.104

案件六
抓住逃跑的
刺客 p.105

案件七
到市集做買賣吧
p.105

案件八
煉丹房大危機 p.106

案件九
拯救小皇帝 p.106

案件一

間諜的秘密信鴿

案件難度：☆☆

任務一
找到信鴿藏匿的地方。

根據將領的描述，要找到信鴿藏匿的地方就要先找到鳥籠。在雞舍的母雞附近可以找到鳥籠。

任務二
找出內奸。

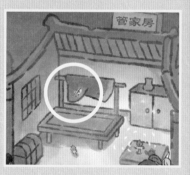

說謊的內奸是管家。四位嫌疑人中，家丁、阿皮和小紅都可以互相證明行蹤，只有管家的動向成謎，而且管家房間裡換下的衣服上還有雞毛，證明他曾經去過信鴿藏匿的雞舍。

案件二

玄奘取西經

案件難度：☆

任務一

幫玄奘規劃前往那爛陀寺的路線。

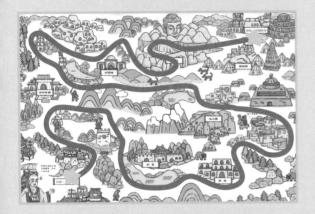

任務二

在路上找到玄奘的袈裟 、木魚 和禪杖 。

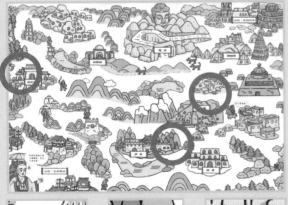

案件三

公主府失竊案

案件難度：☆☆

任務一

用貼紙修復破碎的花瓶。

修復後的花瓶如左圖，
碎片貼紙由左至右依序為：
④⑤③
②①
⑥

任務二

根據清單確認遭竊的三樣物品，並在庭院裡找到它們。

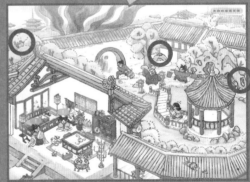

根據房間內的物品清單可以查出是畫卷、琵琶和金釵被盜走了。

任務三

找出嫌疑人中誰是真正的小偷。

小偷是家丁，因為在花瓶碎片中混有家丁衣服的碎片。

案件四

是誰在作弊

案件難度：☆☆☆

任務一
找出哪些人攜帶小抄。

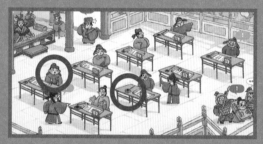

觀察考生的衣服和硯臺，能發現兩個夾帶小抄的考生。

任務二
確認考生周某是否作弊。

根據劉公公和曹公公的證詞可知，曹公公被人收買，作弊者帶著紅色筆桿的毛筆，而考生周某沒有紅色筆桿的毛筆，因此他是被冤枉的。

任務三
找出收買了曹公公的人。

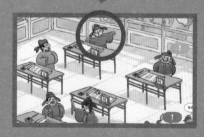

毛筆是紅色筆桿的人有考生李某、劉某和張某，根據周某的證詞可以排除坐在他前面的李某和劉某，因此可以推知收買曹公公的人是張某。

案件五

貪杯的詩人

案件難度：☆

任務一
達成條件一：在街上找到符合要求的三種小吃。

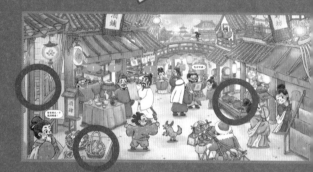

根據杜甫的提示，可在畫面中找到肉粥、絲籠和糕。

任務二
達成條件二：猜出三個燈謎。

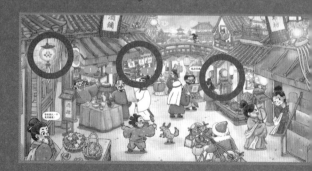

謎底分別是燈籠、鼓和煙花。

抓住逃跑的刺客

案件難度：☆☆☆

任務一

在畫面中找到刺客的暗器、鞋子和夜行服。

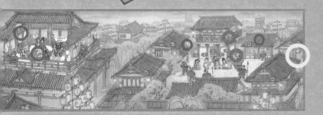

○ 四枚暗器　　○ 鞋子　　○ 夜行服

任務二

根據痕跡推理，找出刺客的逃跑路線和最後消失的地點。

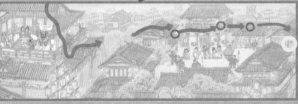

從刺客的裝扮圖可以觀察到刺客的鞋子上有深黃色的印記，再從鞋子在屋簷上留下的痕跡判斷，推知刺客從花萼相輝樓的屋簷依序經過一號樓、三號樓、四號樓。最後根據刺客物品散落的位置，可以發現刺客最後消失在四號樓和六號樓之間。

任務三

找出真正的刺客。

○ 野貓

吳是真正的刺客，因為在任務二中已知刺客的逃跑路線和最後消失的地點，嫌疑人中只有錢和吳的描述與逃跑路線不符，而錢看到的身影從痕跡可判斷是野貓，所以他並不是刺客。

到市集做買賣吧

案件難度：☆☆

任務一

在攤位上找出四件動物形狀的物品和冬蟲夏草。

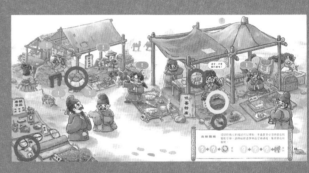

○ 動物形狀的商品

○ 從回紇商人甲的描述，得知冬蟲夏草長得像蟲子，顏色是黃色，可以在吐蕃商人的攤位上找到

任務二

找到換取冬蟲夏草的方法，並用貼紙還原交換過程。

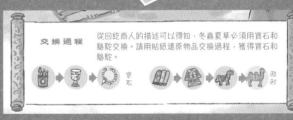

交換過程　　從回紇商人的描述可以得知，冬蟲夏草必須用寶石和駱駝交換。請用貼紙還原物品交換過程，獲得寶石和駱駝。

透過商人的對話可知，要交換冬蟲夏草需要寶石和駱駝。
◆ 獲得寶石的方法：先用唐朝商品文房四寶和吐蕃商人甲交易銀器，再拿銀器交換寶石。
◆ 獲得駱駝的方法：用唐朝商品絲綢與回紇商人乙交易回紇服飾，再使用回紇服飾與吐蕃商人乙交易馬，就可以用馬交換駱駝。

煉丹房大危機

案件難度：⭐⭐

任務一

找到弄丟的黃色丹藥。

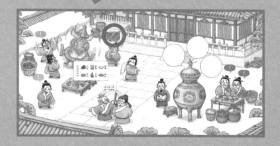

任務二

找出導致一號煉丹爐出問題的三種材料。

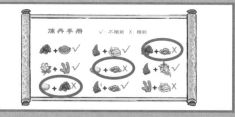

根據《煉丹手冊》記載，可知三種兩兩相剋的材料是硝石、硫黃、木炭，將它們放在同一個爐子會導致爆炸。

任務三

確認煉製丹藥應該加入哪三樣材料，並將材料貼紙貼在圓圈空白處。

根據對話內容可以推知：
第一種材料應選擇黃金；
第二種材料應選擇人參；
第三種材料應選擇牛角，因為根據《煉丹手冊》記載，牛角不會與黃金、人參相剋。

案件九

拯救小皇帝

案件難度：⭐⭐

任務一

確認小皇帝被關在哪一個房間裡。

根據太監的對話可知，小皇帝被關押在樓上，而且屋頂破了，因此是在二號房間。

任務二

在房子裡找到五件象徵皇權的物品。

任務三

選擇正確的逃離時間，並找出通往出口的路線。

應該選擇在白逃跑，才能避路上值守的兵，並得到內的幫助。

⭕ 佩帶玉珮的內應

漢朝捉迷藏

小咕嚕躲在這裡!

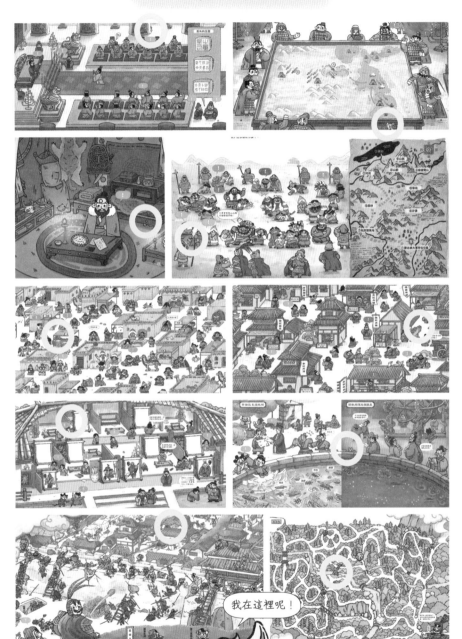

我在這裡呢!

唐朝捉迷藏

小咕嚕躲在這裡！

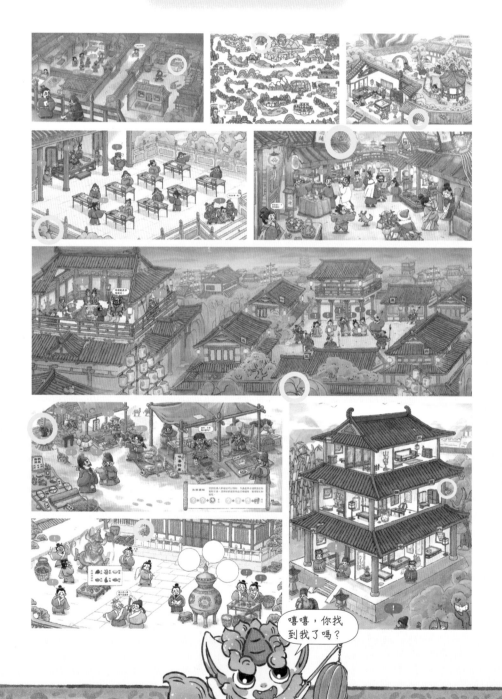

編者：戴建業

如果史記這麼帥 (1)～(4)

★國文&歷史知識╳爆笑人物故事

【超燃漫畫學歷史+成語】
「美色」史記，爆笑演繹！不准你再說史記看不下去！
歷史人物都變大帥哥了，你還不看！？

◆【帝國風雲】大漢第一史官司馬遷大爆料！禹居然被排擠，不准加入三皇五帝天團？
◆【霸主王侯】一言不合就稱霸！諸侯打群架、平民出頭天的時代來啦！
◆【謀臣賢相】美貌與才氣兼備的謀臣賢相，究竟誰才是群雄爭霸戰的全能ACE？
◆【良將俠客】打仗還是靠武將，來看既帥且殺的戰神們，一切憑實力說話！

如果歷史是一群喵 (1)～(10)

作者：肥志

★制霸博客來、誠品、金石堂暢銷榜

【萌貓漫畫學歷史】顏值是終極武器，可愛度核爆等級！
詢問熱度高居不下，定居各大書店暢銷榜，小朋友的天菜萌喵們回來啦！

十二隻激萌貓貓化身歷史人物，詼諧幽默又通俗，講述華夏各時期的歷史故事，搭配可愛現代的語言，重新讓你體會歷史的魅力，還穿插十二隻貓咪的人設檔案，展現呆萌、腹黑、熱血等不同性格特點的喵生故事，十二間貓咪「閨房」也首度公開！這本古代萌貓故事繪本身兼歷史課本與貓咪偶像天團設定集，讓你鏟屎兼鏟史，神助攻你的歷史知識！

作者：姜孝美 강효미
繪者：金鵡姸 김무연

年糕奶奶@便便變 (1)～(3)

★最棒的奇幻經典故事百科全書

歡迎光臨小學生的解憂年糕店！
無敵魔法阿嬤・年糕奶奶╳超萌「便便神喵」起司貓
聯手幫你解決所有煩惱，還會讓壞蛋去吃大便！

校門口的辣炒年糕店老闆，打烊後竟然化身為孩子的最強守護英雄？！
便便懲罰咒語：「辣炒年糕變！辣炒年糕便便！辣炒年糕便便變！」
陽光小學的小朋友最喜歡和年糕奶奶談心，據說只要跟她說出自己的心事，所有煩惱都
會飛走！年糕奶奶會念出魔法咒語，變身成堅定的正義使者「便便奶奶」，和「便便神
喵」一起出任務，發掘不為人知的真相！

作者：張卓明
繪者：段張取藝

西遊記・妖界大地圖 ➕ 封神榜・神界大地圖

★最棒的奇幻經典故事百科全書

想像力神展開
數百幅超有戲精美圖片，數百位身懷奇技各路神仙妖怪，
超狂厲害法器，超想擁有的奇珍異獸，上天下地各處神仙豪宅……

霸氣全幅構圖╳炫麗漫畫分鏡，全新視角演繹諸神大拚場，如電影般生動的神話經典故事大百科！
遊遊仙官和妖怪「小鑽風」帶路，帶你勇闖三條美不勝收的《西遊記》旅遊路線「大開眼界遊天
宮」、「目不暇給逛妖界」、「異域仙境玩不膩」，還有三種精彩刺激的《封神榜》獨家行程「揪
團來去天庭面試當神仙」、「超能英雄握手見面會」、「奇幻法術體驗夏令營」，超猛開團！